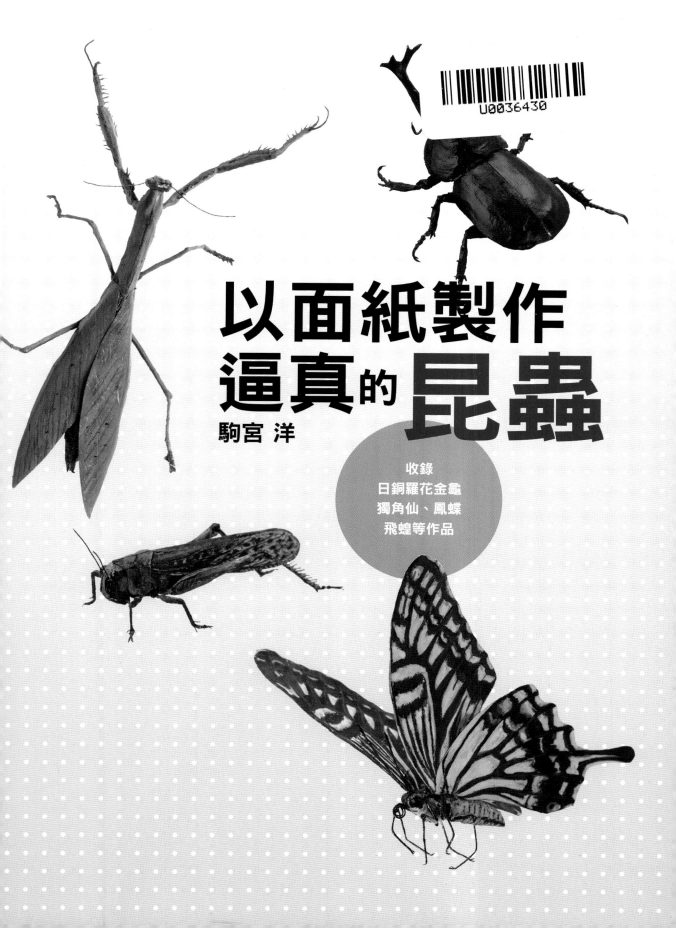

以面紙製作逼真的昆蟲

駒宮 洋

收錄
日銅羅花金龜
獨角仙、鳳蝶
飛蝗等作品

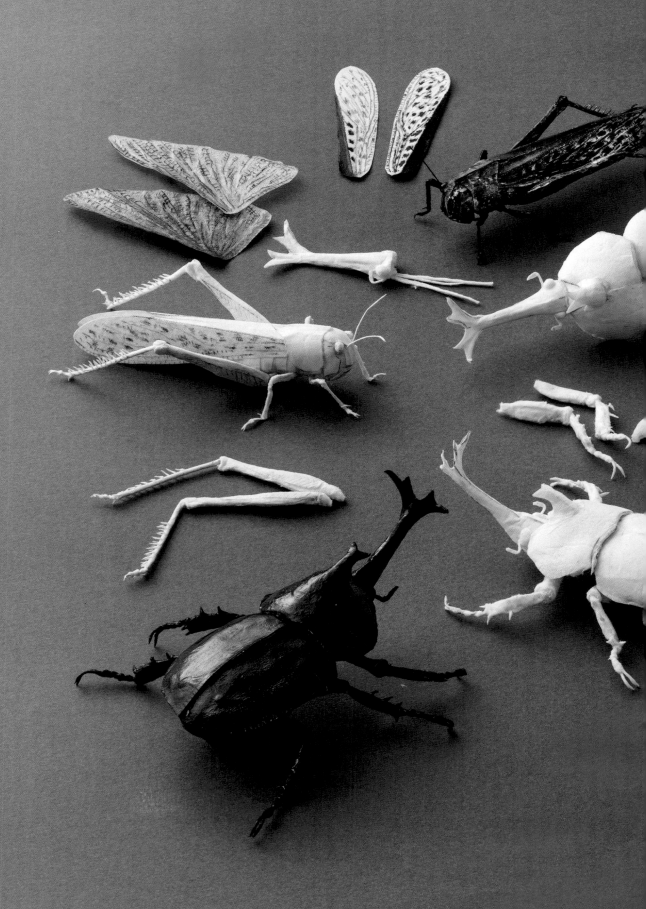

前言

　　我開始製作面紙昆蟲，已經超過二十年了，而這一切都是由我著手製作古民家模型作為契機。當時年齡五十歲的我，從事的是建築方面的工作，由於工作的關係，時常造訪東北、中部等區域現存的古民家。原本我從小就在埼玉的鄉下古民家長大，再加上我也很喜歡古民家這種建築，所以我開始會拍些照片，並畫出設計圖，製作古民家 1/40 的模型。在製作這些模型的同時，我還會在其周圍配置些自己做的馬、雞或是蔬菜等小物，我不斷尋找適合作為這些小物的素材，最後發現我要找的就是面紙。面紙不但可以剪小後揉成球狀，還能做成面紙條，甚至還能塗上白膠或亮光漆加以固定，使用方法之多，作為我的模型素材再適合不過了。

　　我能在短時間內學會做出面紙昆蟲，我想這要歸功於我平常飼養昆蟲的興趣。每當我看著昆蟲從卵變成蛹，再變成成蟲，我就會覺得昆蟲的生命是這麼短暫，宛如夢一般稍縱即逝。抱持這個想法的我，想要為這些昆蟲的生命留下些活過的蹤跡，也因此開啟了我面紙昆蟲製作的生涯。從畫設計圖開始，用面紙完成昆蟲一個個的部位，到最後塗上顏色完成作品，這其中的喜悅，是製作古民家模型無法比擬的。因為如此，我開始熱衷於製作面紙昆蟲，到現在為止我總共完成了一百二十種，三百隻以上的作品。每當我完成一個作品時，就會有新的發現，然後我又能因而做出新的面紙昆蟲。

　　面紙是每個家庭垂手可得的一種紙，而且因使用方式或加工方法的不同，能夠呈現出不同的面貌，面紙也因此是種藏有無限可能的一種紙。所以，要不要試著使用面紙跟我一起體會製作面紙昆蟲的樂趣呢？

駒宮 洋

收錄作品介紹①

本書由簡單到困難依序收錄了各種昆蟲的詳細製作方法,並且附有步驟圖,請大家一定要嘗試製作看看。

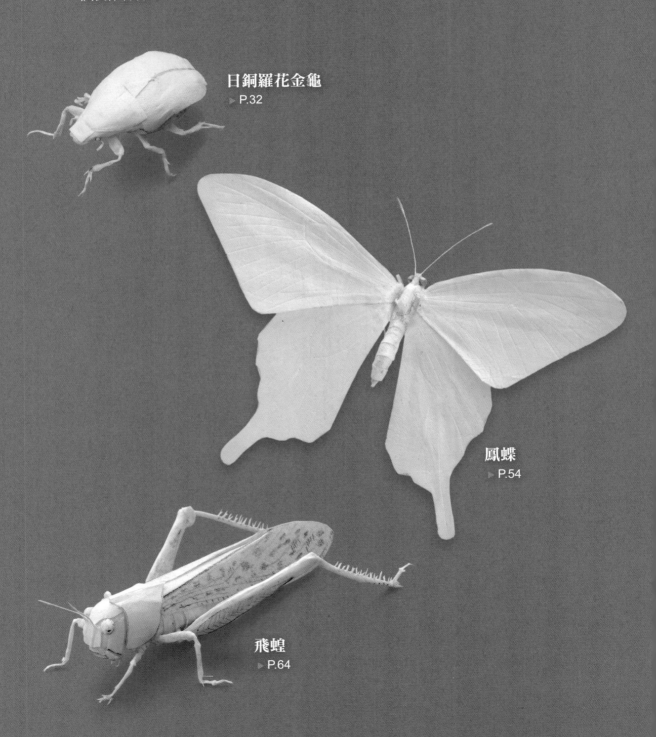

日銅羅花金龜
▶ P.32

鳳蝶
▶ P.54

飛蝗
▶ P.64

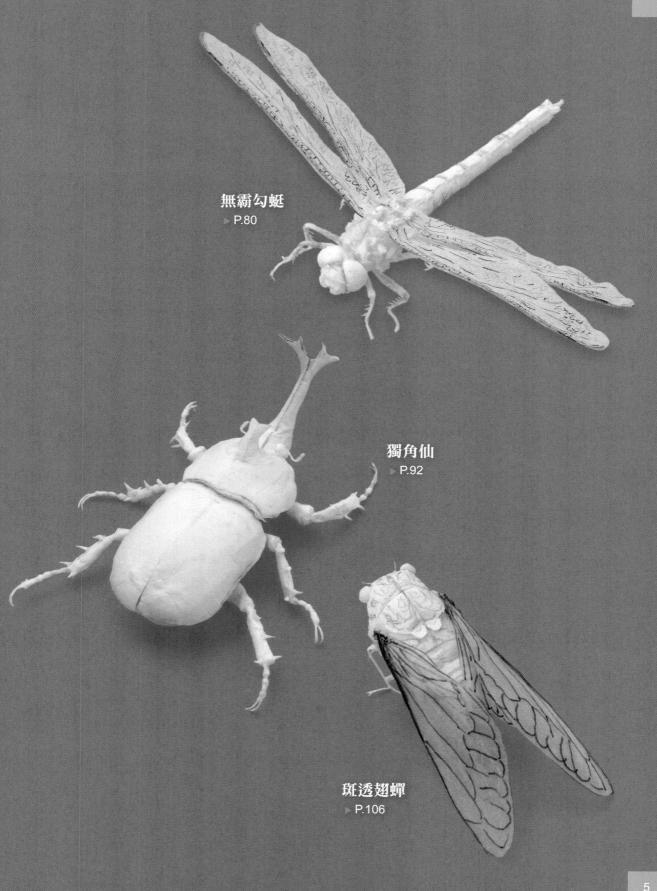

無霸勾蜓
▶ P.80

獨角仙
▶ P.92

斑透翅蟬
▶ P.106

收錄作品介紹②

這兩頁所介紹的昆蟲於書中只附有設計圖。如果能熟悉 P.4 ～ 5 昆蟲的製作方法,製作這些昆蟲並非難事。

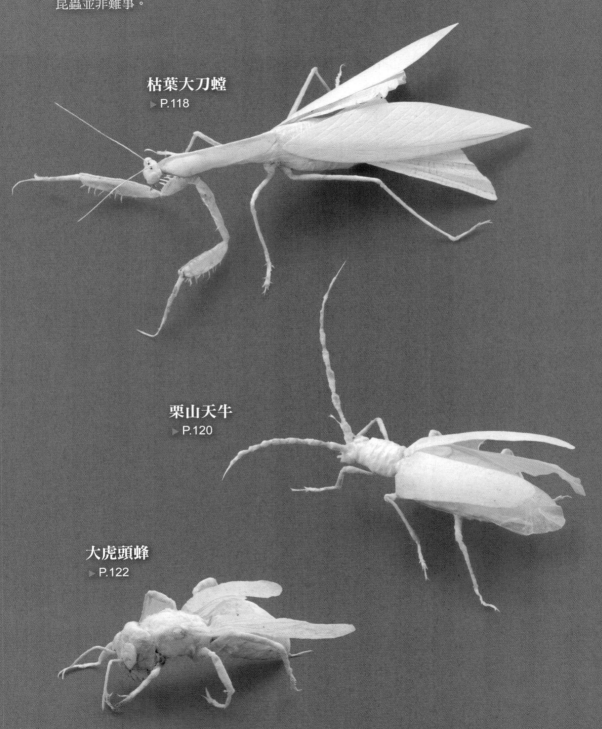

枯葉大刀螳
▶ P.118

栗山天牛
▶ P.120

大虎頭蜂
▶ P.122

面紙昆蟲上色前呈現紅色的部分為白膠經年累月變化而成。

鋸鍬形蟲
▶ P.124

南洋大兜蟲
▶ P.126

枯葉夜蛾
▶ P.135

收錄作品介紹③（完成上色）

面紙昆蟲的製作方式為先以面紙製作出各個部位的部件，然後上色、組裝。依據昆蟲種類的不同，有些還需要上亮光漆。

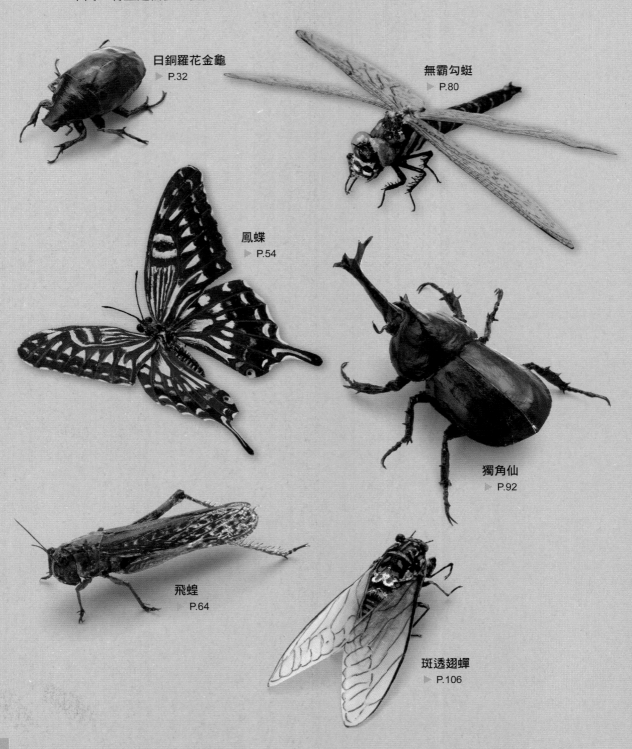

日銅羅花金龜
▶ P.32

無霸勾蜓
▶ P.80

鳳蝶
▶ P.54

獨角仙
▶ P.92

飛蝗
P.64

斑透翅蟬
▶ P.106

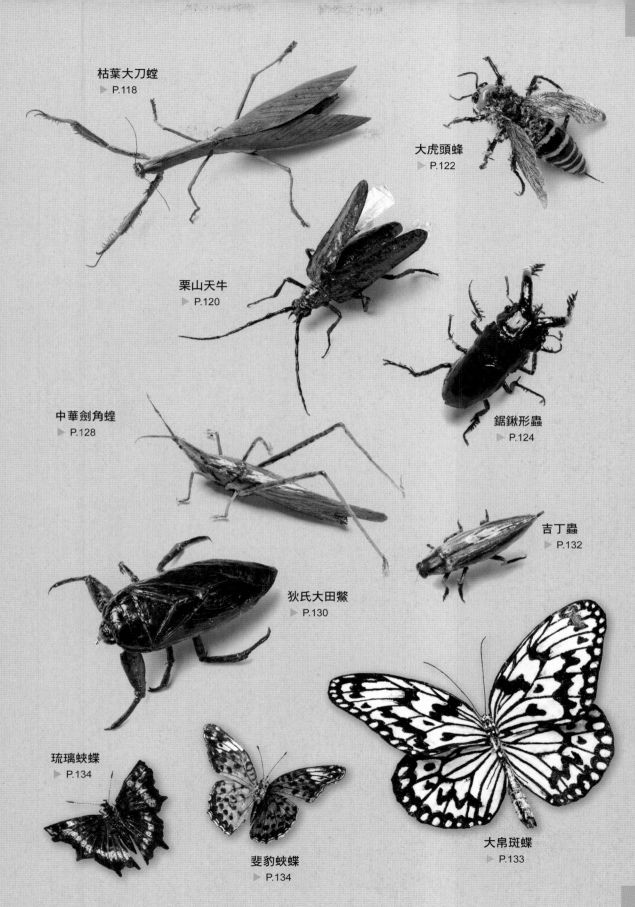

枯葉大刀螳
▶ P.118

大虎頭蜂
▶ P.122

栗山天牛
▶ P.120

鋸鍬形蟲
▶ P.124

中華劍角蝗
▶ P.128

吉丁蟲
▶ P.132

狄氏大田鱉
▶ P.130

琉璃蛺蝶
▶ P.134

斐豹蛺蝶
▶ P.134

大帛斑蝶
▶ P.133

面紙昆蟲的製作過程

我將以面紙製作的逼真昆蟲稱為「面紙昆蟲」，這裡將介紹面紙昆蟲的基本製作步驟。

裁切面紙

將面紙裁切成適當的大小。

製作面紙球

塗上木工用白膠後，將面紙揉成球狀。球狀的面紙可以用來做成昆蟲的眼睛。

製作面紙條

將面紙搓揉成細條狀後用木工用白膠固定。不同粗細的細條狀面紙可以用來製作昆蟲的腳或觸角等等。

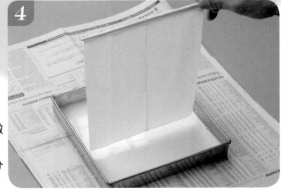

製作白膠紙和亮光漆紙

將面紙以木工用白膠和亮光漆固定，分別做成白膠紙（厚紙）與亮光漆紙（透過紙）。這些紙可以用來製作昆蟲身體比較硬的部分或翅膀。

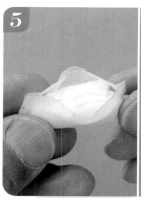
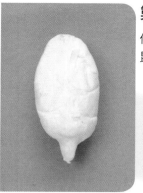

製作基礎部分

使用步驟 1 ～ 4 所製作好的面紙,製作
昆蟲的身體和頭的基礎部分。

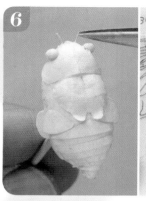
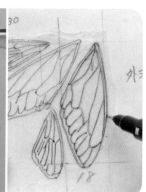

製作其他部件

製作眼睛、觸角、節、腳部及
翅膀等比較精細的部件。

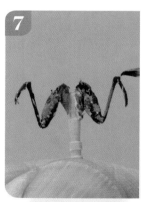
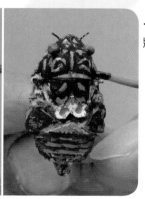

上色

將部件用水彩上色。

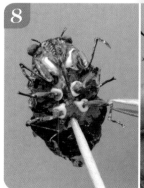
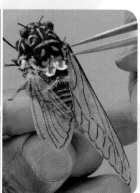

組合

將部件組合起來。依據昆蟲種類的不同,
也有先組合再上色的作法。

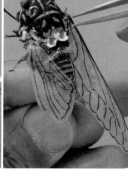
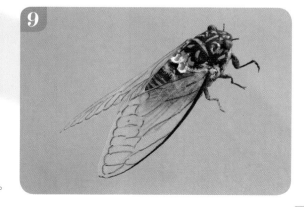

完成

面紙昆蟲完成的樣子。

Contents

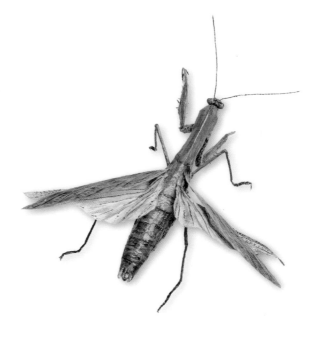

Part 1　必備工具與基本技術

Part 2　一起來做面紙昆蟲

Part 3　面紙昆蟲圖鑑與設計圖

Part 1

必備工具與
基本技術

工具介紹

這裡將介紹製作面紙昆蟲需要的工具。雖然大部分的工具都是取自身邊，但也有少部份為了容易使用改良而成的工具。

基本工具

▶ 面紙

本書所揭載的所有昆蟲皆為面紙製作而成。雖然製作上用哪一種廠牌的面紙都沒有關係，但要注意的是面紙的「花紋走向」會因此有所不同（P.16）。

▶ 剪刀

用來剪裁面紙等等。若備有不同的大小剪刀，製作上會更加便利。

▶ 美工刀

若備有一般的美工刀以及筆型美工刀，製作上會更加便利。

▶ 木工用白膠

用來黏合的白膠。事先分裝到其他容器中，會更加方便使用。

▶ 牙籤

用來沾木工用白膠。

▶ 鑷子

在較精細的操作時會用到。

▶ 直角尺

裁切面紙時，用來量長度。

▶ 自製量尺

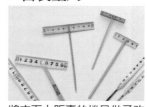

將市面上販賣的捲尺做了改良。

▶ 卡尺

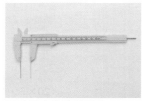

可以量出準確的長度。

▶ 鉛筆

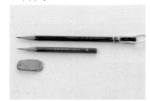

可以用來做記號，或是描繪設計圖。

▶ 美工刀墊板

在使用美工刀時墊在下方，以防刮傷桌面。

▶ 透明塑膠板

因為是透明的，所以在做較精細的操作時會比較容易。

▶ 保麗龍

在製作過程中，用來作為插上部件的底座。

► 圓筷

我將圓筷做了加工之後才使用。可以用來做出昆蟲身體的弧度。

► 茶匙

製作日銅羅花金龜的節需要用到。

► 砂紙

將鑷子弄尖時需要用到。

► 布（濕紙巾）

用來抹去黏在手指上的白膠。

上色用具

► 水彩顏料

上色時需要使用的水彩顏料。就算是百元商店買的水彩顏料也沒關係。

► 調色盤

可以將水彩顏料擠在調色盤後混色。

► 畫筆

塗顏料用的畫筆準備 1 ～ 2 支，而上亮光漆用的畫筆也準備 1 ～ 2 支。比較細的畫筆用起來比較方便。

► 簽字筆

用來描繪翅膀上的花紋或是身體上的毛。

製作白膠紙（P.26）與亮光漆紙（P.28）所需用到的器具

► 托盤

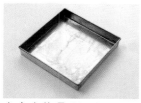

大小大約是 20×20×5cm 左右。用來倒入白膠及亮光漆。

► 裝白膠的容器

將白膠事先裝在寶特瓶中。

► 噴霧瓶

用來裝製作亮光漆紙時會用到的透明亮光漆。

► 亮光漆

裝製作亮光漆紙時會用到的透明亮光漆，在面紙昆蟲最後完成階段時也會用到。

► 湯匙

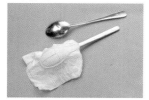

吃咖哩飯時會用到的湯匙，在製作白膠紙時需要用到。

► 免洗筷、曬衣夾

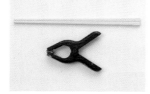

在晾乾白膠紙與亮光漆紙時會需要用到。

► 熨斗

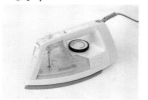

在最後完成白膠紙與亮光漆紙時會需要用到。

► 報紙

用來防止白膠或亮光漆弄髒桌面。

基本① 面紙的事先準備

首先，我們先來做面紙的事先準備。

找出面紙的「花紋走向」

根據製造廠商的不同，面紙的花紋走向（纖維的走向）也會有所差異。在購入面紙後，請務必實行以下的確認步驟，以確認面紙的花紋走向。

從面紙盒抽出一張面紙後攤平。

依據圖示的方向，撕開面紙。

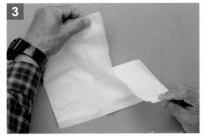
撕開過程中沒有阻礙，撕得非常漂亮。這個方向就是面紙的「花紋走向」。

再攤開一張面紙，將步驟 2 的方向旋轉 90 度，依據圖示的方向，再撕開面紙。

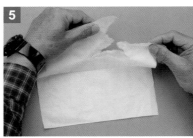
沒辦法撕得漂亮。這個方向不是面紙的「花紋走向」。

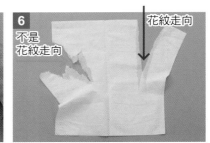
根據圖示，好好的確認花紋走向吧！

「兩層紙」與「一層紙」

根據製作昆蟲部位的不同，有的時候也會將兩層的面紙分成「一層紙」來使用。

圖示為從面紙盒抽出的一張面紙（這張面紙為兩層）。本書稱這種狀態的面紙為「兩層紙」。

將面紙分開。

圖示為分開後的面紙。本書稱這種狀態的面紙為「一層紙」。

基本② 裁切面紙

將面紙裁切為適當的大小。

裁切成五種不同的寬度

這裡將介紹把面紙裁切為寬 2cm、1cm、5mm、3mm、2mm、1mm 的方法。依據想製作的面紙昆蟲部位的不同，面紙需裁成不同的大小。

準備好一張兩層紙（P.16），然後依虛線對折。

再依虛線對折。

折好的樣子。

準備好①美工刀墊板 ②直角尺 ③美工刀 ④捲尺。

將步驟 3 的面紙放到墊板上並在距離邊緣 2cm 處放上直角尺。

用美工刀裁切面紙。在裁切的時候盡量壓低美工刀。

裁下寬 2cm 面紙的樣子。

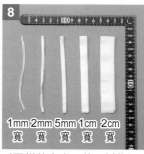
1mm寬 2mm寬 5mm寬 1cm寬 2cm寬
以同樣的方式，將面紙裁切成寬 2cm、1cm、5mm、2mm、1mm。

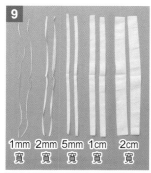
1mm寬 2mm寬 5mm寬 1cm寬 2cm寬
將步驟 8 面紙攤平的樣子。寬度各異且成雙成對的兩層紙。

將步驟 9 的兩層紙，一張張的分開，做成一層紙。

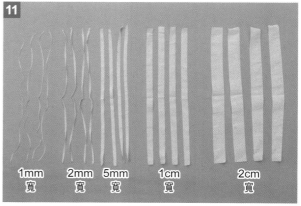
1mm寬 2mm寬 5mm寬 1cm寬 2cm寬
圖為寬度不同的一層紙，每組一層紙各有 4 張。

17

基本③ 製作面紙球

將面紙揉成球狀後用木工用白膠固定，可以用來做成昆蟲的眼睛等等。

將面紙揉成球狀的方法

依據昆蟲的大小不同，球體的大小也會有所差異，這裡將介紹直徑 10mm 球體的製作方法。

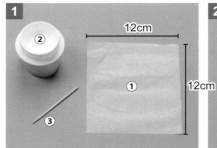

準備好①已裁成大小 12cm×12cm 的一層紙②木工用白膠③牙籤。

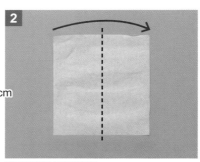

將①沿著虛線對折。

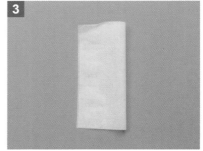

折好的樣子。

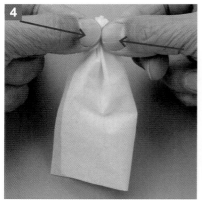

抓住步驟③一層紙的兩個角，然後向內擠壓。

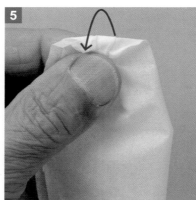

依圖示向內捲。

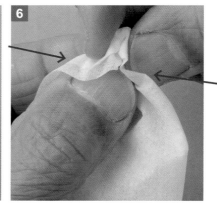

再把兩端向內擠壓。

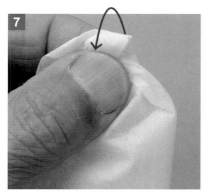

再依圖示向內捲。

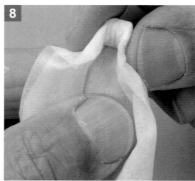

然後再把兩端向內擠壓。

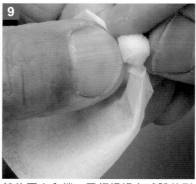

然後再向內捲。已經慢慢有球體的形狀了。

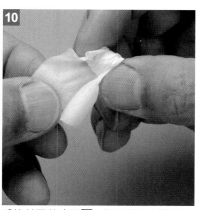

重複前面的步驟 9，把兩端向內擠壓，然後再向內捲。

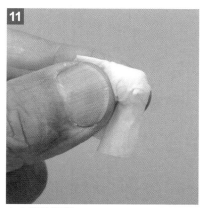

向內捲的過程。

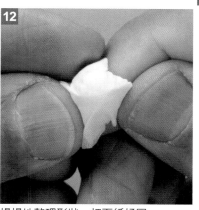

慢慢地整理形狀，把面紙揉圓。

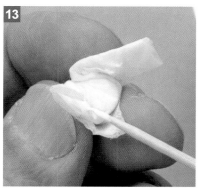

最後，將牙籤沾上白膠後塗在面紙球上。

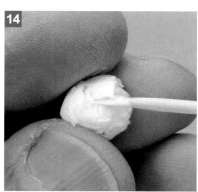

一邊一點一點的塗上白膠，一邊將面紙揉圓。

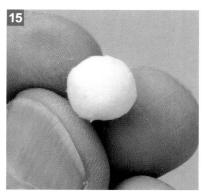

做好的面紙球。

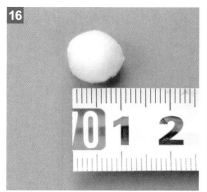

用捲尺測量大小以確認。

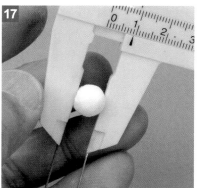

如果有卡尺的話，可以量的比較精確。

若想要製作直徑 20mm 以上的面紙球，可以藉由不斷的包上面紙，漸漸地把球弄大。

★試著做做看不同大小的面紙球吧！

這裡介紹的是直徑 10mm 面紙球的製作方法，但依據昆蟲大小的不同，我們必須製作不同尺寸的面紙球。下一頁揭載了各種原尺寸的面紙球，請務必參考看看。

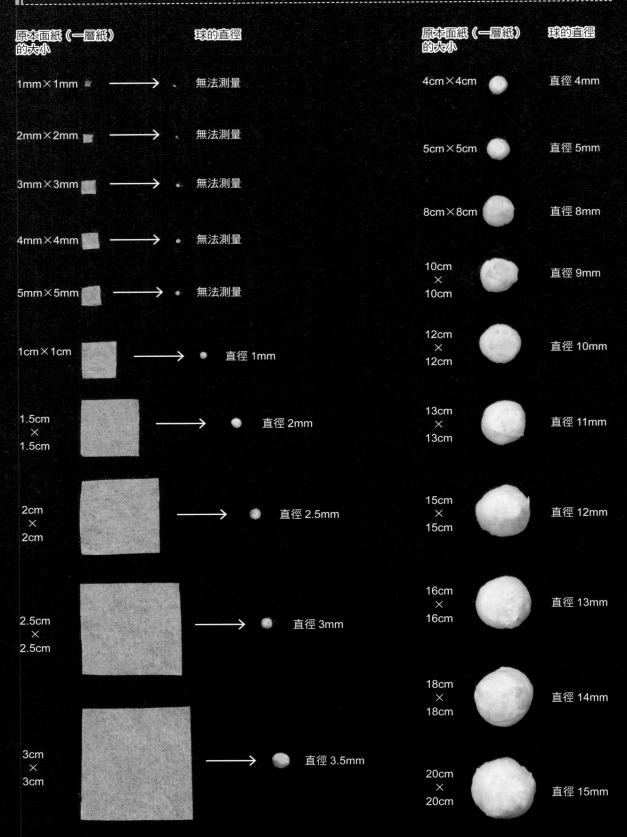

原本面紙（一層紙）的大小	球的直徑	原本面紙（一層紙）的大小	球的直徑
1mm×1mm	無法測量	4cm×4cm	直徑 4mm
2mm×2mm	無法測量	5cm×5cm	直徑 5mm
3mm×3mm	無法測量	8cm×8cm	直徑 8mm
4mm×4mm	無法測量	10cm×10cm	直徑 9mm
5mm×5mm	無法測量	12cm×12cm	直徑 10mm
1cm×1cm	直徑 1mm	13cm×13cm	直徑 11mm
1.5cm×1.5cm	直徑 2mm	15cm×15cm	直徑 12mm
2cm×2cm	直徑 2.5mm	16cm×16cm	直徑 13mm
2.5cm×2.5cm	直徑 3mm	18cm×18cm	直徑 14mm
3cm×3cm	直徑 3.5mm	20cm×20cm	直徑 15mm

包上面紙 2 次的一層紙

直徑 20mm 的面紙球

包上面紙 4 次的一層紙

直徑 25mm 的面紙球

包上面紙 6 次的一層紙

直徑 30mm 的面紙球

基本④ 製作面紙條

將面紙搓成細條狀，再用白膠固定製作成面紙條。可以用來製作昆蟲的腳部。

製作面紙條的步驟

根據昆蟲大小不同，所需的面紙條尺寸也會有所差異。這裡將介紹寬 10mm 面紙製成的面紙條製作過程。

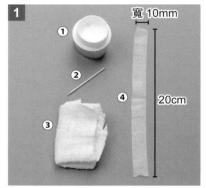

準備好①木工用白膠 ②牙籤 ③濕紙巾 ④寬 10mm（長度大約 20cm）的一層紙。

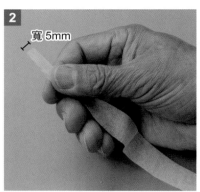

如圖所示，用右手將④拿起（如果你是右撇子），將前端對折成 5mm 寬。

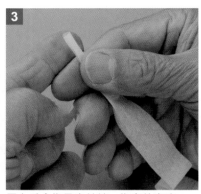

用左手食指量出前端一指寬的寬度。

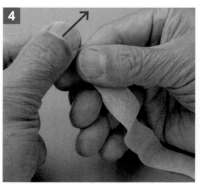

用左手拇指以及食指捏住前端，然後拇指朝箭頭的方向搓，將前端搓成細條狀。

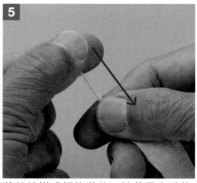

將前端搓成細條狀後，接著用右手往下方搓成細條狀。

再次用左手的拇指以及食指捏住前端，然後重複步驟 4 ～ 5 。

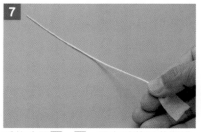

重複步驟 4 ～ 6 ，用左手將形狀順過後，面紙條就完成了。請多練習幾遍面紙條的製作方法。

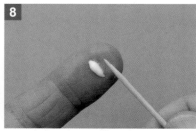

接下來要將面紙條塗上白膠。首先以左手食指沾取少許白膠。

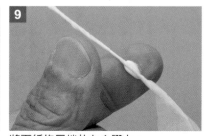

將面紙條尾端放在白膠上。

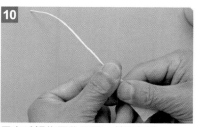
用左手拇指壓住白膠，然後捏住。

往上搓，將白膠塗滿整個面紙條。

塗上白膠之後，面紙條會變硬，就能用來作為昆蟲身體的一部份。

接下來用寬 1mm（長度大約 20cm）的一層紙製作面紙條。

重複步驟 2 ～ 7，搓成細條狀。在搓的過程中要小心面紙條因太細而斷裂。

重複步驟 8 ～ 11，用白膠固定面紙條。白膠的量只要一點點就好。

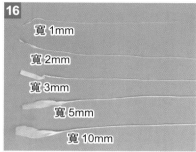

寬 1mm
寬 2mm
寬 3mm
寬 5mm
寬 10mm

以同樣的方法，試著用各種寬度的一層紙製作面紙條吧！（請用濕紙巾擦去手指上的白膠）

製作直徑 2mm 以上的面紙條

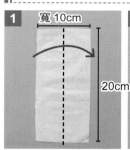
使用寬 10cm（長 20cm）的兩層紙來製作。請依照虛線對折。

寬 10cm

20cm

依照虛線對折。

再依照虛線對折。

再一次依照虛線對折。

折好的樣子。寬度大約 5mm 左右。

寬約 5mm

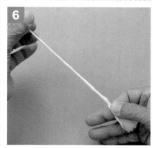
重複左頁步驟 2 ～ 7，搓成細條狀（直徑大約 3mm 左右）。

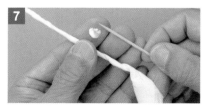
白膠要多塗一點並分幾次塗。

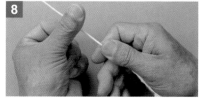
將面紙條一邊往前端拉，一邊搓，就像要把面紙條拉長一樣。

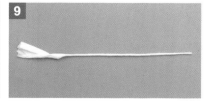
直徑 2mm 的面紙條完成。

★試著做做看不同大小的面紙條吧！

因為昆蟲大小不同而有所差異，所以我們需要製作各種尺寸的面紙條。
下一頁起，揭載了各種原尺寸的面紙條，請務必參考看看。

面紙「條」尺寸一覽表① （原尺寸大小）～直徑 1mm

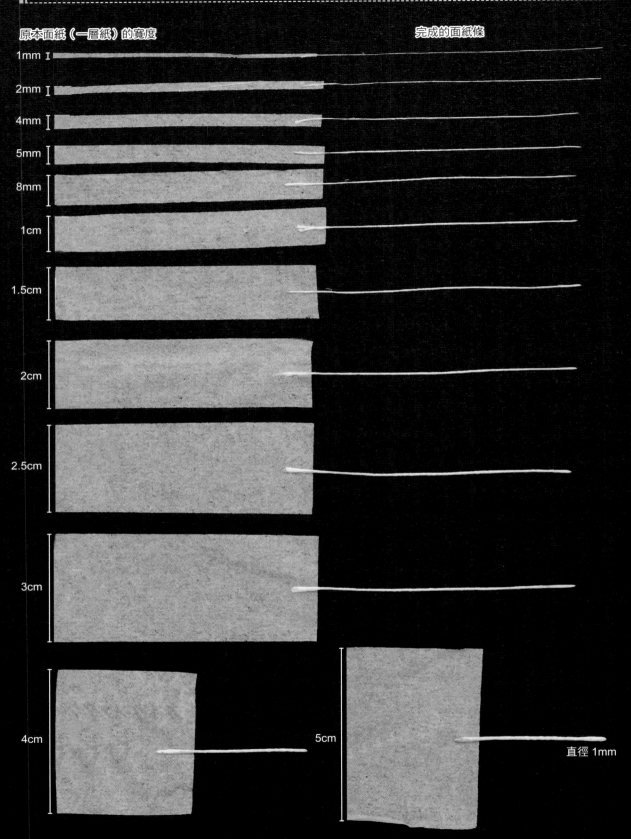

原本面紙（一層紙）的寬度

完成的面紙條

1mm

2mm

4mm

5mm

8mm

1cm

1.5cm

2cm

2.5cm

3cm

4cm

5cm

直徑 1mm

原本面紙的寬度：8cm

完成的面紙條直徑：1.3mm

10cm

原本面紙的寬度：10cm

完成的面紙條直徑：2mm

原本面紙的寬度：15cm

完成的面紙條直徑：2.5mm

原本面紙的寬度：12cm

完成的面紙條直徑：2.2mm

基本⑤ 製作白膠紙（厚紙）

這裡將用白膠使面紙變硬來製作厚紙。依據面紙張數的不同，白膠紙的厚度也會有所變化。
白膠紙可以用來製作昆蟲厚實的軀幹、翅膀或是其他部位。

使用托盤來製作白膠紙

依據昆蟲部位的不同，所需要用到的白膠紙厚度也會有所不同。在製作白膠紙時，可以在塗上白膠時藉由改變面紙的張數，做成不同厚度的白膠紙。下面為使用兩層紙製作白膠紙的步驟。

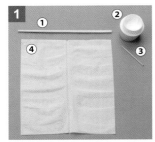

準備好①免洗筷 ②木工用白膠 ③牙籤 ④兩層紙的面紙。

在免洗筷的其中一面塗上白膠。

將塗好白膠的免洗筷，依圖示黏在面紙上。

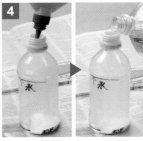

將白膠與水混合，比例約白膠 1：水 20。

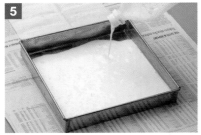

將混合好的白膠水倒入托盤約 5mm 深。

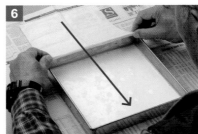

將步驟 3 中黏上免洗筷的面紙，依圖示的方向拉入托盤浸泡。

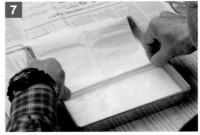

在浸泡的過程中，要慢慢地將面紙拉往身體，避免產生皺摺。

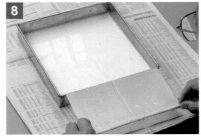

浸泡的過程（快要完成了）。注意，若是使用一層紙浸泡，面紙很容易不平整，請務必小心一點。

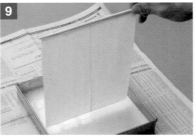

在整張面紙都浸泡好白膠後，如圖所示拉起面紙，將多餘的白膠滴入托盤。

將面紙放在通風良好的地方晾乾。

> ※本書中稱兩層紙面紙做成的白膠紙為「白膠紙（兩層）」，四層紙面紙做成的白膠紙為「白膠紙（四層）」。

▶ 晾乾之後用熨斗燙平

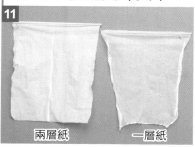

泡過白膠的面紙晾乾後的樣子。右邊的面紙是一層紙晾乾後的樣子。

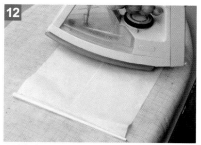

用熨斗燙平晾乾的面紙。整燙的時候請把蒸汽關掉並注意溫度不能太高，且必須朝同一個方向燙平。

將免洗筷拿掉後，白膠紙就完成了。

‖ 使用湯匙來製作白膠紙

使用湯匙來製作白膠紙，在製作獨角仙的翅膀時會用到。

準備好①折成四分之一大的兩層紙面紙 ②湯匙 ③噴霧瓶裝入稀釋過的木工用白膠。

將①放在湯匙的凸面上，然後輕輕地包住湯匙。

包住湯匙的樣子。

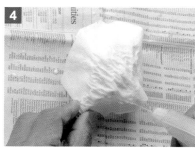

用③噴霧瓶噴一下被面紙包住的湯匙。

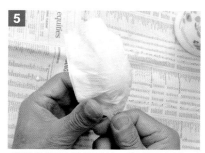

噴好後將面紙朝下拉，調整面紙的形狀。

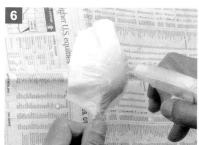

再一次用噴霧瓶噴一下被面紙包住的湯匙。

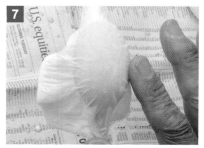

調整形狀。

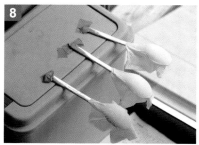

把成品放在通風良好的地方晾乾。

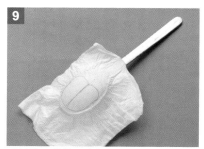

晾乾後，就能用來製作獨角仙的翅膀。

基本⑥ 製作亮光漆紙（透過紙）

這裡將用亮光漆使面紙變硬來製作透過紙。跟白膠紙一樣，亮光漆紙依據面紙張數的不同，厚度也會有所變化。亮光漆紙可以用來製作昆蟲的透明翅膀。

使用托盤來製作亮光漆紙

昆蟲不同的部位，所需用到的亮光漆紙厚度也不同。可以在上亮光漆時，藉由改變面紙的張數，製作不同厚度的亮光漆紙。以下的步驟分別使用了一層紙與兩層紙的面紙，製作了兩種的亮光漆紙。

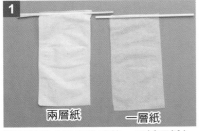

將兩層紙（對折過後的一層紙面紙）與一層紙（對半裁切的一層紙面紙）分別貼在免洗筷上。

準備好亮光漆。

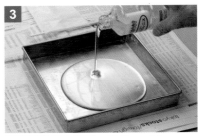

將亮光漆倒入托盤，約 5mm 深。

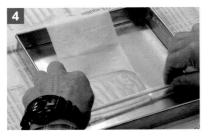

將貼在免洗筷上的面紙，往身體的方向拉入盤中浸泡。步驟 4～6 動作要快。

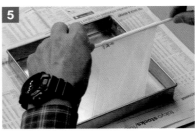

浸泡後拿起。浸泡兩層紙時請特別注意，動作要快。

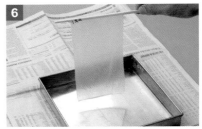

整張面紙浸泡好後，如圖所示，將多餘的亮光漆滴入盤中。

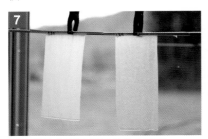

將面紙放在通風良好的地方晾乾。

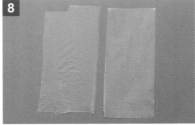

晾乾後用熨斗燙平並拿掉免洗筷。在燙平時，溫度要調的比燙白膠紙時來的低，並朝同一方向整燙。

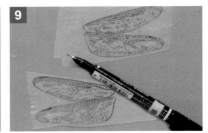

亮光漆紙完成。亮光漆紙可以用來製作昆蟲透明的翅膀（P.88）。

※本書稱一層紙面紙做成的亮光漆紙為「亮光漆紙（一層）」，兩層紙面紙做成的亮光漆紙為「亮光漆紙（兩層）」。

活躍於好萊塢的造形家、角色設計師

由片桐裕司親自授課，
3天短期集訓雕塑研習課程

課程包含「創造角色造形的思維方式」「3次元的觀察法、整體造型等造形基礎課程」，
以及由講師示範雕塑的步驟，透過主題講解，學習如何雕塑角色造形。同時，短期集訓研
習會中也有「如何建立自信心」「如何克服自己」等精神層面的講座。目前在東京、大阪、
名古屋都有開課，並擴展至台灣，由北星圖書重資邀請來台授課。

【3日雕塑營內容】

課程開始

何謂3次元的觀察法、整體造形基
礎課程。

雕塑示範

依角色造形詳解每一步驟及示範。

製作雕像

學員各自製作主題課程的角色造形。
也依學員程度進行個別指導。

好萊塢電影講義作品分析

介紹曾經參與製作的好萊塢電影作
品，以及分享製作過程的內幕。

作品完成！

3天集訓製作的作品及研習會學員
合影。研習會後舉辦交流餐會。

【雕塑營學員主題課程設計及雕塑作品】

黏土、造形、工具、圖書
NORTH STAR BOOKS

雕塑營中所使用的各種工具與片桐裕司所著作的書籍皆有販售

【迷你頭蓋骨模型】

【解剖學上半身模型】

【造形工具基本6件組】

【NSP黏土 Medium】

【雕塑用造形底座】

白膠紙（厚紙）與亮光漆紙（透過紙）厚度的不同

白膠紙（一層）

白膠紙（兩層）

白膠紙（四層）

白膠紙（六層）

亮光漆紙（一層）

亮光漆紙（兩層）

亮光漆紙（三層）

基本⑦ 上色

面紙昆蟲在上完色後才能算是完成。上色時請參考實際的昆蟲或是圖鑑,盡量選擇接近實際昆蟲的顏色來上色。

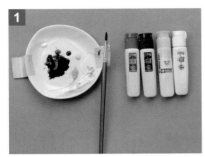

準備好水彩用具。依據昆蟲種類的不同,所需要的顏色也不一樣。

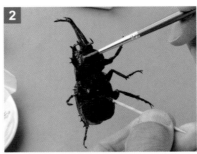

一層層上色,盡量讓顏色與時近昆蟲相近。

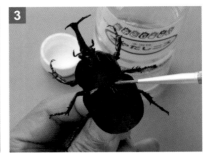

水彩乾燥之後,在必要的地方塗上亮光漆,面紙昆蟲完成。

✓ 藉由觀察實際的昆蟲畫設計圖

本書所刊載的昆蟲設計圖,全都是我在觀察實際的昆蟲之後所畫下來的。本書的設計圖有昆蟲的尺寸還有形狀,請大家在製作面紙昆蟲時務必參考看看。

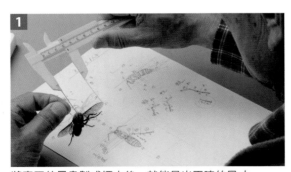

將真正的昆蟲製成標本後,就能量出正確的尺寸。

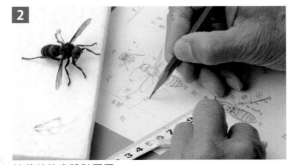

接著就能畫設計圖了。

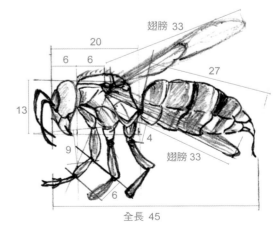

翅膀 33
20
6　6
27
13
9
4
翅膀 33
6
全長 45

Part **2**

一起來做
面紙昆蟲

日銅羅花金龜

▶ 學習面紙昆蟲的基本作法，
就從日銅羅花金龜開始吧！

32

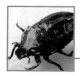

日銅羅花金龜的設計圖與解說

日銅羅花金龜身體全長 3cm，寬 1.5cm，在昆蟲之中為中等大小。初次製作面紙昆蟲建議可以先從日銅羅花金龜開始，因為不需分開製作頭部與身體，所以就算是新手也能夠充分地體驗到製作面紙昆蟲的樂趣。

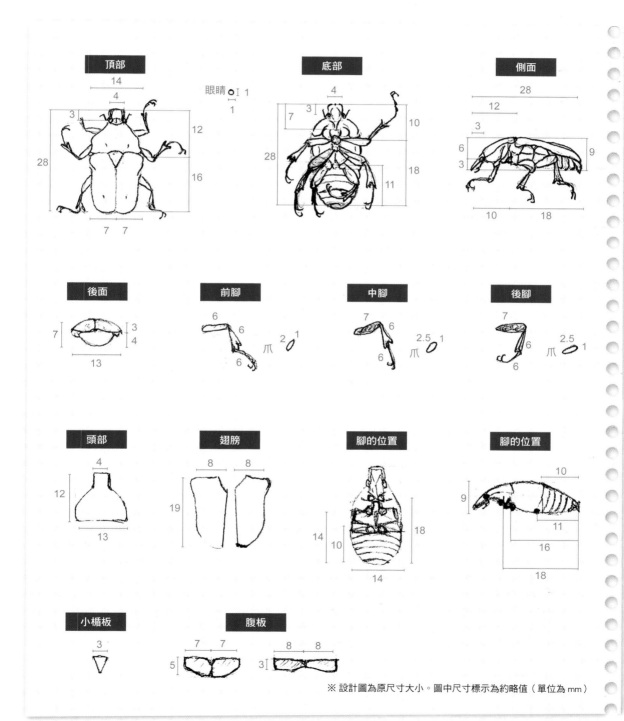

※ 設計圖為原尺寸大小。圖中尺寸標示為約略值（單位為 mm）

首先我們來製作昆蟲的身體。由於是作為基礎的身體形狀，所以在製作上請多花點心思。另外，塗抹白膠時，請記得每次沾取少量一點一點地塗上，這是製作出完美面紙昆蟲的關鍵。

▶ 折疊面紙

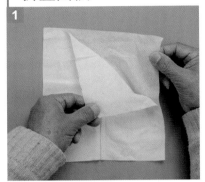
開始製作作為基礎的身體。首先將兩層的面紙分開，後面的步驟只會使用到一層的面紙（一層紙）。

如圖所示，將一層紙沿著虛線對折。

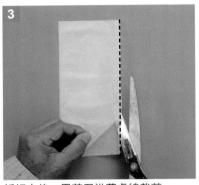
折好之後，用剪刀沿著虛線裁剪。

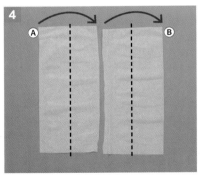
裁剪後再沿著虛線對折。

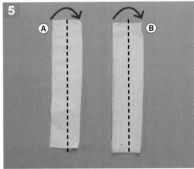
再沿著虛線對折。

沿著虛線對折。

如圖所示，將Ⓐ Ⓑ面紙各沿著虛線對折。

將Ⓑ面紙沿著虛線對折。

將Ⓑ面紙再沿著虛線對折。

折好的樣子。

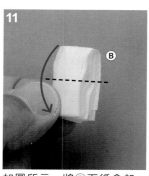

如圖所示，將Ⓑ面紙拿起，然後沿著虛線對折。

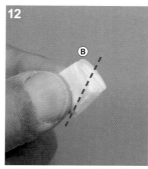

折好之後，沿著虛線裁剪。

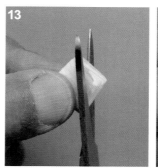

裁剪途中的樣子。

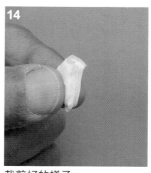

裁剪好的樣子。

▶ 塗上白膠

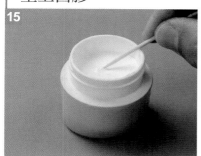

用牙籤的前端沾取白膠。

白膠的沾取量如圖所示，只需一點點。

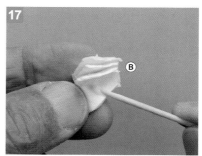

將Ⓑ面紙打開，在中間塗上白膠。

每層都要打開，然後塗上白膠。

塗完白膠的樣子。

Ⓐ與Ⓑ的準備已完成。

將Ⓑ放在Ⓐ上面，請注意Ⓑ的方向，Ⓑ的左邊為尾部。

用Ⓐ將Ⓑ捲入其中。

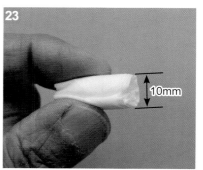

捲好後直徑大約為 10mm 左右。

24
頭部

在接縫處塗上白膠。

25

用手指按壓，使其白膠確實黏牢。

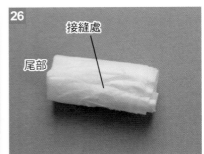
26
接縫處
尾部

上完白膠的樣子。

▶ 調整形狀①

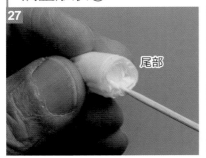
27
尾部

在尾部塗上白膠。

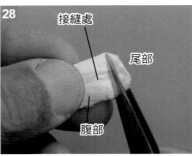
28
接縫處
尾部
腹部

以鑷子按壓使其黏牢。接縫處為昆蟲的腹部。

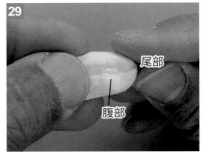
29
尾部
腹部

趁白膠還沒完全乾掉前，用手指調整尾部的形狀，使其變圓。

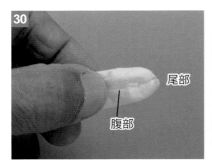
30
尾部
腹部

調整好的樣子。

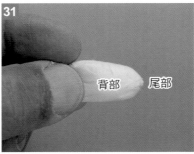
31
背部　尾部

從背部看的樣子。

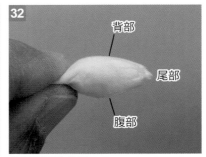
32
背部
尾部
腹部

從側面看的樣子。

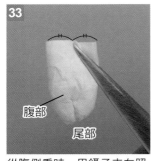
33
腹部
尾部

從腹側看時，用鑷子夾在照片所標示的位置（中心）。

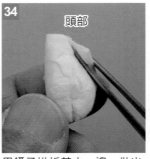
34
頭部

用鑷子拗折其中一邊，做出頭部的形狀。

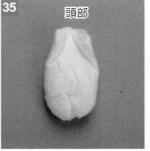
35
頭部

另一邊也同樣地用鑷子折出來。

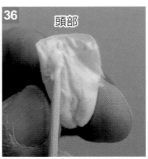
36
頭部

在折好的地方塗上白膠。

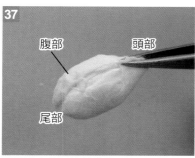
用鑷子夾住，使其黏牢。

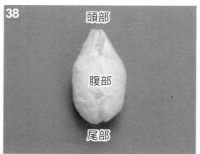
黏好的樣子。

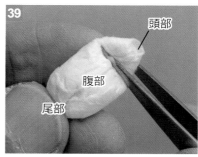
用鑷子調整頭部的形狀。

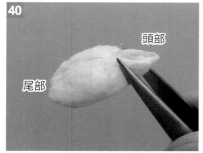
用鑷子從側面調整頭部的形狀。

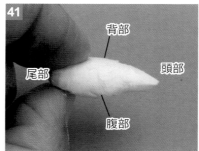
從側面看調整好的樣子。

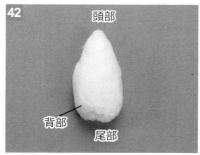
從背部看的樣子。日銅羅花金龜的樣子已經漸漸出來了。

▶ 調整形狀②

接下來要用白膠紙包住身體。準備好30×40mm 的白膠紙（兩層）。

整張白膠紙塗上白膠。

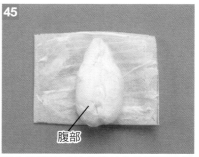
將步驟42完成的身體放在步驟44塗好白膠的白膠紙上。

輕輕地將皺摺拉平，然後包起身體。

往後面黏。

黏好後重疊於腹部。圖為從腹部看的樣子。

49
用剪刀將多餘的部分剪掉。

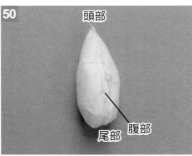
50
頭部
尾部 腹部
剪掉後的樣子。

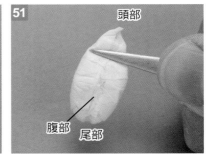
51
頭部
腹部
尾部
用鑷子調整成與步驟42一樣的形狀。

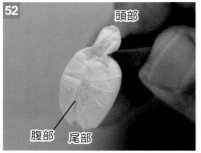
52
頭部
腹部 尾部
再一次用鑷子調整頭部的形狀。

53
頭部
用鑷子夾住頭部前端，做出高低差。

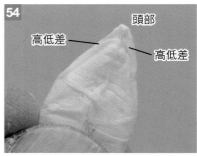
54
高低差
頭部
高低差
另一邊也以同樣的方式做出高低差。

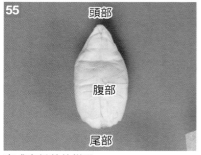
55
頭部
腹部
尾部
完成高低差的樣子。

56
量量看尺寸大小是否符合設計圖。

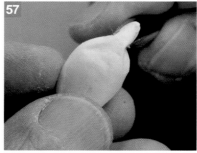
57
最後，再次用鑷子及手指調整形狀。

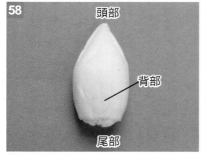
58
頭部
背部
尾部
從背部看的樣子。

59
頭部
從側面看的樣子。

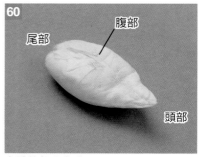
60
腹部
尾部
頭部
身體的部分完成。

Step 02 製作腹部與背部的節

完成作為基礎的身體部分後，接下來要來完成腹部與背部的細節。製作節的時候，可以事先在湯匙（最好是吃冰淇淋用的大湯匙）以簽字筆畫上中心線，這樣接下來的步驟會比較方便。另外，在將設計畫到白膠紙上之前，應盡可能地先將鉛筆削尖。最後還要注意在塗上白膠前，請一定要先確定不同部位的部件是否位置對得上。

▶ 預先製作腹部與背部的節

1

現在要來做腹部與背部的節。請先準備好 50×20mm 的白膠紙（四層）。

2
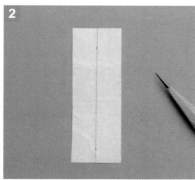
用鉛筆在白膠紙正中央畫條直線。

3
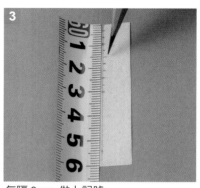
每隔 3mm 做上記號。

4
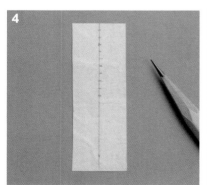
記號請做 10 個以上。

5
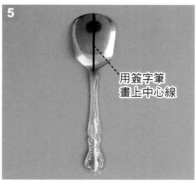
用簽字筆畫上中心線

準備好吃冰淇淋用的大湯匙。

6
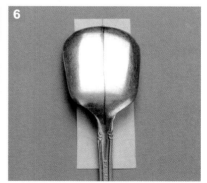
將湯匙的邊緣對齊步驟 4 所畫上的記號。

7
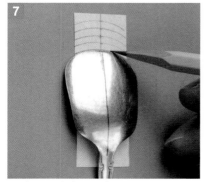
沿著湯匙的邊緣，畫出有弧度的線條（若沒有湯匙，請直接用手畫）。

8
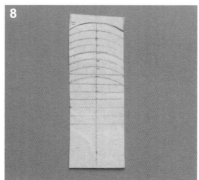
如圖所示，弧線畫 7 條以上，直線畫 4 條以上。

9
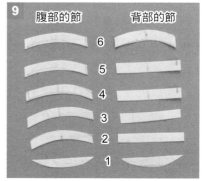
依所畫的線剪裁，剪好後腹部與背部的節就完成了。請注意，腹部與背部的節約有 2～5 個的形狀不同。

▶將節貼於腹部與背部

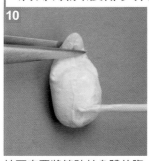

10

接下來要將節貼於身體的腹部。將白膠塗上腹部。

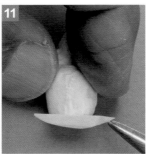

11

貼上第 1 張的節。

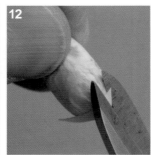

12

配合身體的曲線，用剪刀稍微修飾。

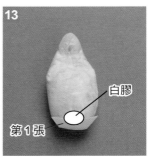

13

白膠

第 1 張

修飾好的樣子。在中間塗上少量白膠。

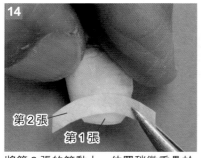

14

第 2 張

第 1 張

將第 2 張的節黏上，位置稍微重疊於第 1 張的節。

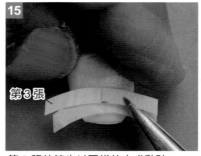

15

第 3 張

第 3 張的節也以同樣的方式黏貼。

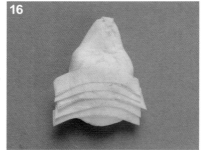

16

全部 6 張的節貼好的樣子。

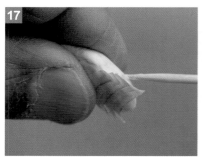

17

將節旁邊突出的部分塗上白膠。

18

沿著身體的曲線黏上。

19

身體中間的線

用剪刀沿著身體中間的線剪去多餘的部分，修飾形狀。

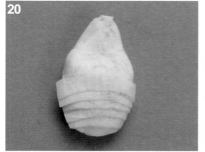

20

修飾好形狀的樣子。

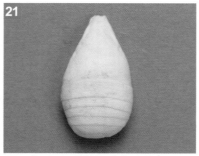

21

再一次用白膠將節沿著身體黏牢。

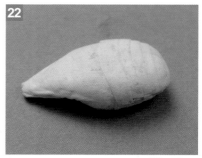

22

背部也是一樣，請參考步驟 11～21 黏上 6 張節。請注意背部的節需與腹部的節位置對上。

▶完成腹板後黏在身體上

23

80mm

100mm

接著要製作腹板、頭部、小楯板以及翅膀。準備好一張 100×80mm 的白膠紙（四層）。

24

把白膠紙疊在設計圖（P.33）上，然後用鉛筆描繪出腹板、頭部、小楯板及翅膀。

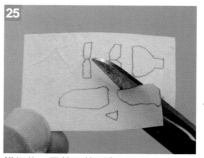

25

描好後，用剪刀剪下來。

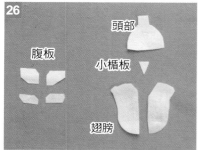

26

頭部
腹板
小楯板
翅膀

剪下來的樣子。頭部、小楯板、翅膀之後才會用到。

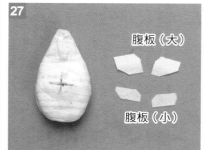

27

腹板（大）
腹板（小）

準備好步驟21完成的身體，用鉛筆在其腹部做上記號（＋）。

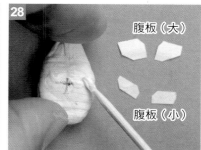

28

腹板（大）
腹板（小）

在記號的周圍塗上白膠。

29

腹板（小）

貼上兩張小的腹板。

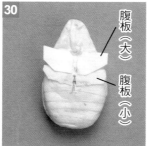

30

腹板（大）
腹板（小）

在稍微蓋住小腹板的位置，貼上兩張大的腹板。

31

塗上白膠。

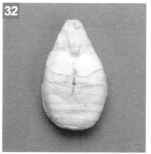

32

將腹板沿著身體弧度貼牢。

▶在腹部中央黏上突起

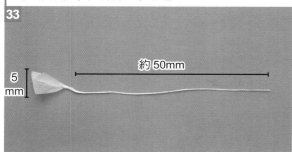

33

5
mm

約 50mm

先使用寬 5mm 的一層紙製作好面紙條（長度不拘，大約 50mm 左右）。

34

用鑷子將面紙條前端壓扁。

35

壓扁後的樣子。

36

2mm

用美工刀切下前端約 2mm 左右的長度。切下的部分要用來作為胸部中央的突起。

37

參照照片的位置，用鑷子前端戳出一個凹陷處。

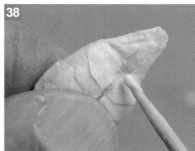

38

在凹陷處塗上白膠。

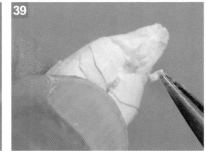

39

將步驟36切下的突起黏上。

▶ 插在台座上

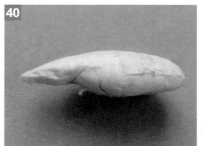

40

從側面看突起的樣子。

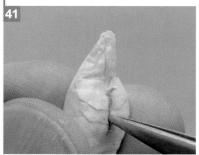

41

參照照片的位置，用鑷子前端戳出一個凹陷處。

42

在凹陷處塗上白膠後，插上牙籤。

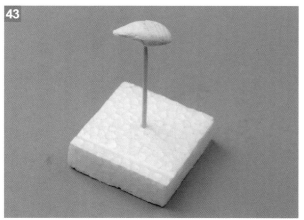

43

把完成品插在保麗龍台座上，這樣做的話後面的作業也會變得比較方便。腹部與背部的節、胸部的突起就完成了。

Step
03 製作臉部

日銅羅花金龜眼球的直徑約為 1mm，製作的方式為在長寬 4mm 的四方形面紙塗上少量的白膠，然後用手指揉成球狀。至於頭部的製作方式，為了呈現其絕妙的弧度，則需將白膠紙放在手指上，然後用圓筷戳揉。另外，在將頭部貼上身體之前，請先與身體比對看看，覺得沒問題的話才塗上白膠貼上。

▶ 預先製作眼球

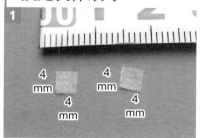

準備好兩張 4×4mm 的面紙（一層紙）。

在面紙中間塗上少許白膠。

用手指將面紙搓圓。

搓圓後的樣子。面紙球的直徑約 1mm 左右。

重複同樣的步驟完成另一顆眼球。眼球的部分完成。

▌ 預先製作觸角

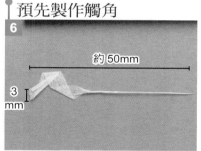

用寬度約 3mm 的一層紙製作面紙條（長度不拘，大約 50mm 左右）。

切下面紙條前端約 1mm。切下的部分捨棄不用。

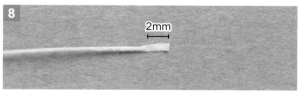

用鑷子將步驟 7 所剩下的面紙條前端 2mm 壓扁。

將壓扁的部分折成直角。

折好後的樣子。

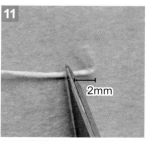

從距離彎曲約 2mm 的地方剪下面紙條。

重複同樣的步驟完成另一個觸角。觸角的部分完成。

▶把頭部黏上

13
這是 P.41 步驟 26 所剪下的頭部。

14
準備好圓筷(將兩端削圓的筷子,如下圖所示)。

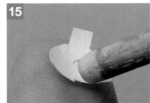
15
將圓筷Ⓐ端按壓步驟 13 頭部,製作出弧度。

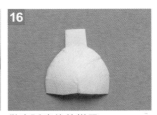
16
做出弧度後的樣子。

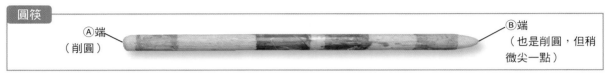

圓筷

Ⓐ端
(削圓)

Ⓑ端
(也是削圓,但稍微尖一點)

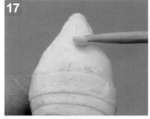
17
將 P.42 步驟 43 完成品的頭部部分塗上白膠。

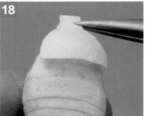
18
將步驟 16 的頭部黏上。

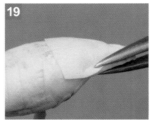
19
用鑷子夾住,將前端稍微壓扁。

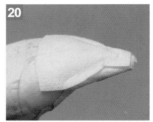
20
壓扁後的樣子。另一側也是以同樣的方式壓扁。

▶將眼球黏上臉部

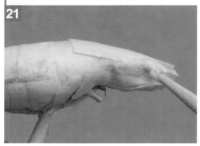
21
確認好要黏上眼球的位置後,塗上白膠。

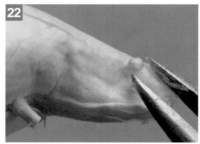
22
將步驟 5 完成的眼球黏上。在黏的過程中,可以從上下及各個角度檢查眼球的位置是否正確。

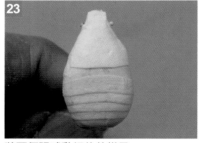
23
將兩個眼球黏好後的樣子。

▶將觸角黏上臉部

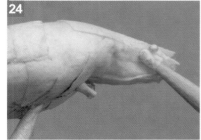
24
在要黏觸角的位置(眼球下方)塗上白膠。

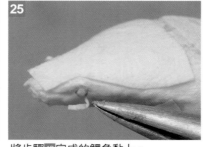
25
將步驟 12 完成的觸角黏上。

26
將兩個觸角黏好後的樣子。

為了製作出翅膀的弧度，在使用圓筷時，需由外而內、一點一點、慢慢地壓出弧度；而尖角稍微凸出的地方，則是用圓筷比較尖的那一端按壓。另外，在完成翅膀形狀後，上白膠貼上去之前，請務必要比對確認翅膀與身體的位置及形狀合不合適。

▶ 將翅膀黏上身體

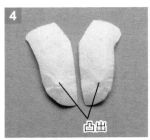

將 P.41 步驟26剪下的翅膀，以圓筷的Ⓐ端按壓，做出弧度。

做出弧度後的樣子。

用圓筷的Ⓑ端，按壓翅膀的背面，做出有點尖的凸出。

做出凸出後的樣子。

凸出

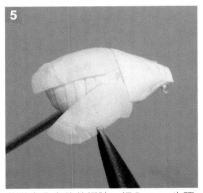
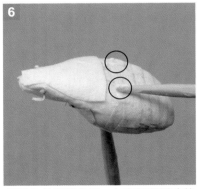
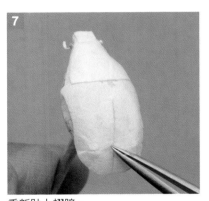

將做出凸出後的翅膀，插入 P.44 步驟26的頭部中，藉此比對與身體的關係，決定翅膀位置。

把插入的翅膀拿掉，在有圓圈記號的地方塗上白膠。

重新貼上翅膀。

貼好後的樣子。

將 P.41 步驟26所剪下的小楯板，塗上白膠貼在中線的位置。

貼好的樣子。

05 製作腳部

腳的基礎部分為面紙條，因此想要做出完美的腳，在製作面紙條時就該使其充分地結實牢固。
這不只是製作日銅羅花金龜時要注意到的重點，在製作所有昆蟲腳部時都應該要注意到這點。

▶ 製作腳的基礎部分

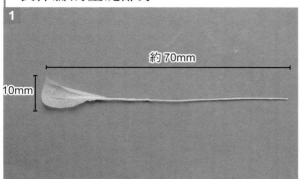

約 70mm
10mm

用寬 10mm 的一層紙製作面紙條（長度不拘，大約 70mm 左右）。

以牙籤沾取少量的白膠後，塗抹至食指上。

將面紙條放在沾有白膠的食指上。

用拇指夾住面紙條，朝箭頭的方向滑動，將白膠塗滿整個面紙條。

輕輕搓揉面紙條，使其牢固。

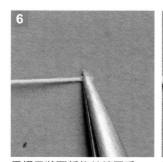

用鑷子將面紙條前端壓扁。

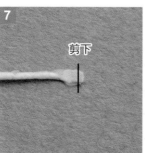

剪下

壓扁後，將面紙條前端大約 1mm 剪下，使其平整。

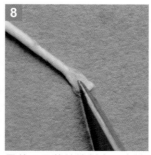

用美工刀將前端割出 V 字並用鑷子分開。

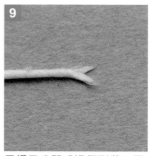

用鑷子分開成這個形狀，用來做成昆蟲的腳尖。

10

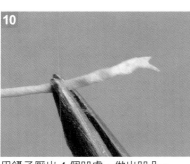

用鑷子壓出 4 個凹處，做出凹凸。

11

6mm

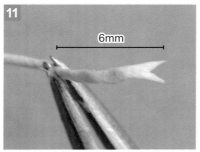

用鑷子在大約 6mm 的地方折彎。

12

6mm

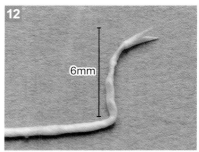

折彎後的樣子。

▶ 增粗腳部

13

10mm

5mm

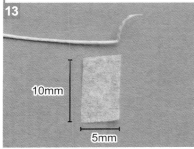

準備好 10×5mm 的一層紙。

14

5mm

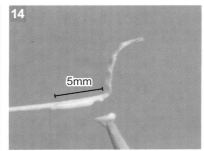

將腳部塗上白膠。

15

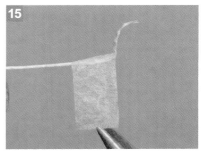

將一層紙捲上腳部。

16

用白膠固定好接縫處後，再用鑷子壓
平，調整好形狀。

17

形狀調整後的樣子。

18

6mm

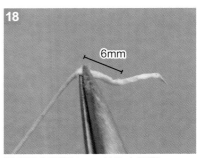

用鑷子在間隔 6mm 的地方折彎。

19

6mm

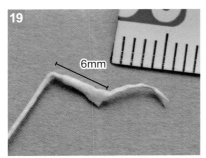

折彎後的樣子。

20

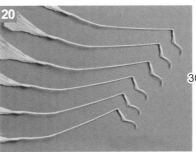

步驟 19 的完成品，合計共製作 6 條。

21

前腳用　中腳用　後腳用

30mm

40mm

5mm　　　　　　　5mm

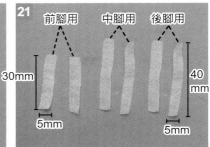

準備好 2 張 30×5mm 的一層紙（前
腳用）、4 張 40×5mm 的一層紙（中
腳及後腳用）。

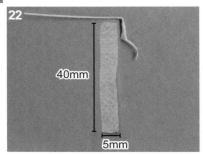

22

40mm

5mm

將步驟 21 的一層紙，捲在步驟 20 的完成品上。圖為後腳用的一層紙。

23

如同步驟 14～15，塗上白膠後將一層紙捲上。

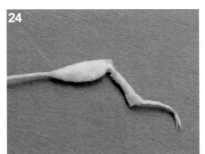

24

如同步驟 16～17，用鑷子壓平並修整形狀。

▶ 黏上尖爪

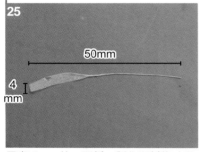

25

50mm

4 mm

用寬 4mm 的一層紙，製作面紙條（長度不拘，大約 50mm）。

26

斜著剪下長度約 1mm 的面紙條。

27

剪成小段，最少要 12 個。

28

在長出尖爪根部的地方塗上白膠。

29

將步驟 27 剪下的面紙條塗上白膠。

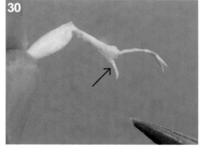

30

將塗上白膠的面紙條貼在步驟 28 塗上白膠的地方。

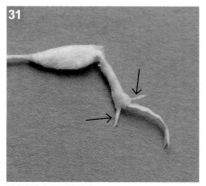

31

分別貼在兩個地方。

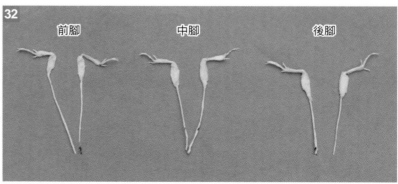

32

前腳　　　中腳　　　後腳

依照同樣的方法，製作出前腳、中腳、後腳各兩個。

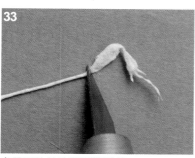

參照照片的位置切斷腳部。

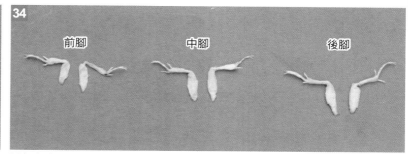

前腳　　　中腳　　　後腳

腳部完成。

▶ 將腳黏上身體

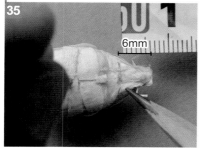

6mm

用鉛筆在 6mm 的位置做上記號。

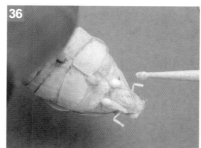

在要黏上腳的位置塗上白膠。

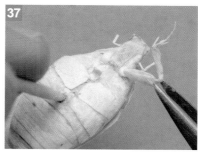

將腳黏上。

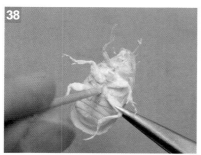

注意腳與身體的位置平衡，貼上全部的六隻腳。

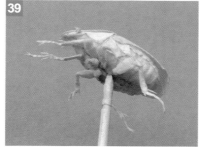

貼完後的樣子。

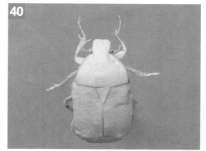

從上面看的樣子。

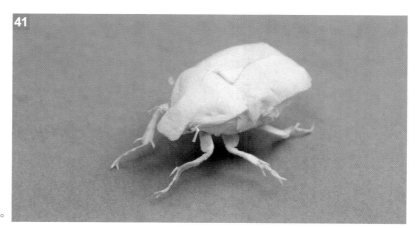

完成（上色前）。

06 上色 ▶ 上亮光漆 ▶ 完成

將黑色、咖啡色、橘色、黃色、黃綠色等水彩顏料各擠一點到調色盤上，然後混合。混合時請加入少量的水，將顏色調淺一點。再將整個面紙昆蟲上色，經一日的時間乾燥，然後再疊上一層顏色，讓顏色慢慢變深。最後，等到完全乾燥時，再上亮光漆完成作品。

▶ 準備好必備工具

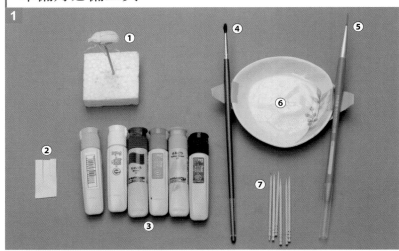

準備好必備工具
①未上色的日銅羅花金龜
②試畫紙（面紙）
③水彩顏料
④⑤畫筆
⑥調色盤
⑦牙籤

▶ 調製顏色

使用牙籤，將顏料取至調色盤中。

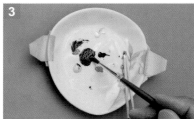

將顏料混合。

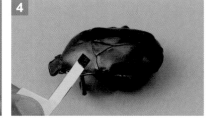

用試畫紙確認顏色。圖為比較日銅羅花金龜的標本與試畫紙顏色的樣子。

▶ 上色

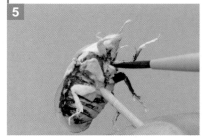

開始幫日銅羅花金龜上色。首先從腹部開始塗。

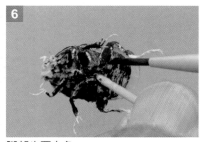

腳部也要上色。

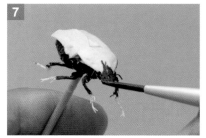

眼球、觸角等比較纖細的部分要特別注意，請小心地上色。

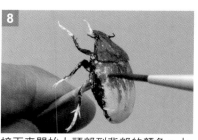

8 接下來開始上頭部到背部的顏色。上色時不要直接一鼓作氣地塗，而是一點一點，小心地塗上顏色。

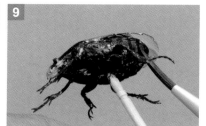

9 尖爪的部分也要仔細地塗。

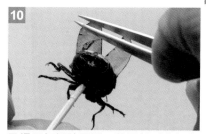

10 用鑷子把翅膀展開，將尾部到背部上色。

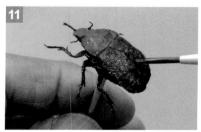

11 在不斷疊上顏料的同時，顏色會隨之慢慢變深。

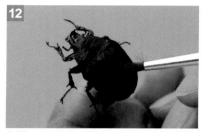

12 經過一天的時間乾燥後，再次的疊上顏色。重複幾次這個步驟，直到顏色接近真正的昆蟲。

▶ 上亮光漆

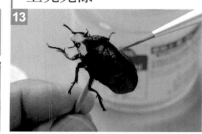

13 待完全乾燥後，在整個面紙昆蟲上塗上亮光漆。

▶ 剪斷牙籤

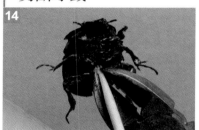

14 因為已經不需要將面紙昆蟲插在台座上了，所以用斜口鉗剪斷牙籤。

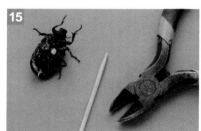

15 剪斷後的樣子。

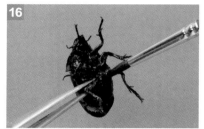

16 塗上顏色，蓋住牙籤的缺口。

▶ 完成

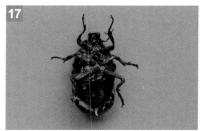

17 從底部看的樣子。

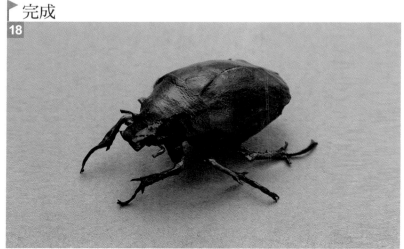

18

日銅羅花金龜完成。

✓ 從不同的角度觀賞（上色前）

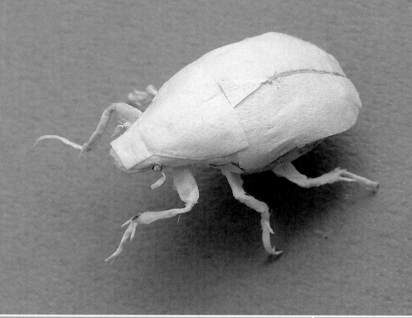

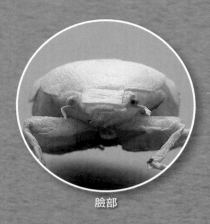

臉部

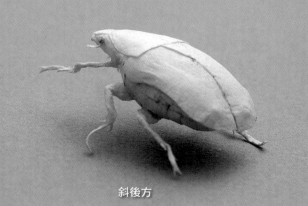

斜後方

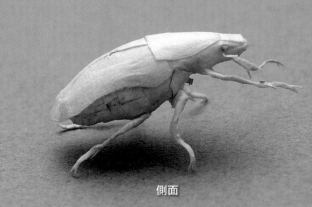

側面

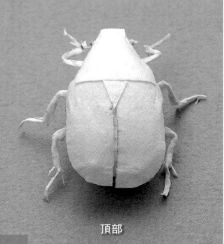

頂部

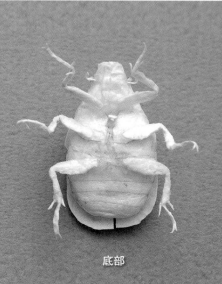

底部

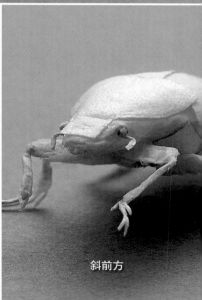

斜前方

✓ 從不同的角度觀賞（完成品）

臉部

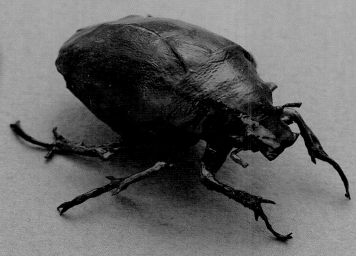

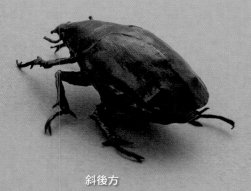

斜後方

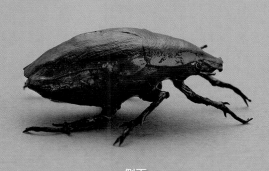

側面

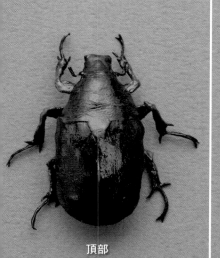

頂部

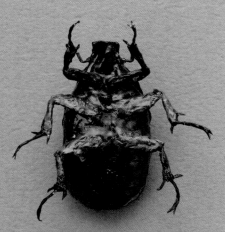

底部

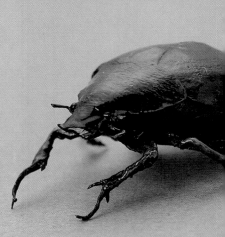

斜前方

鳳蝶 ▶ 使用白膠紙製作美麗的翅膀

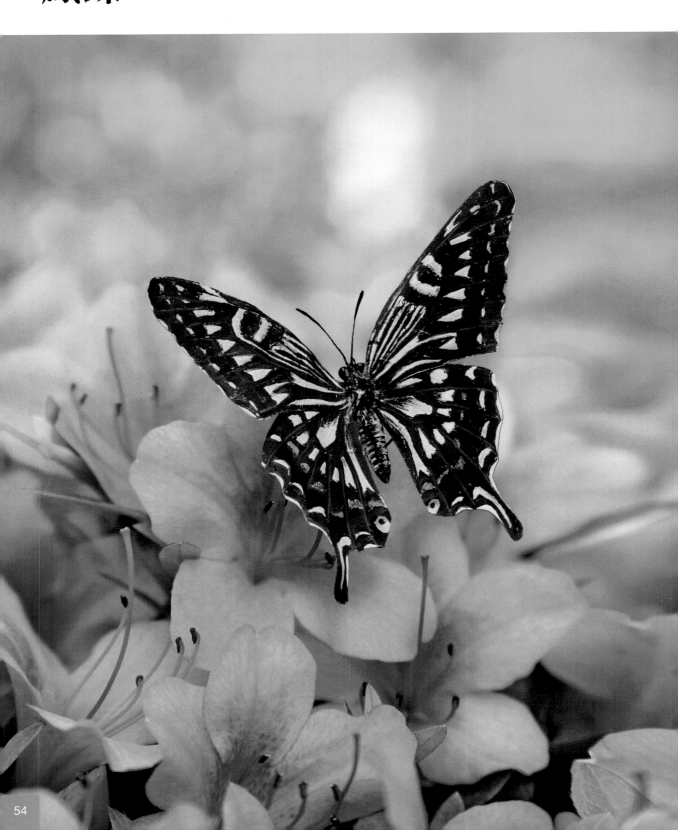

製作鳳蝶，翅膀是最重要的。製作時請照著設計圖，在白膠紙（四層）上仔細描繪。另外，翅膀黃色的部分，請小心地用比較淺的顏色慢慢疊上去。最後，請注意身體的大小，不要做得太大。

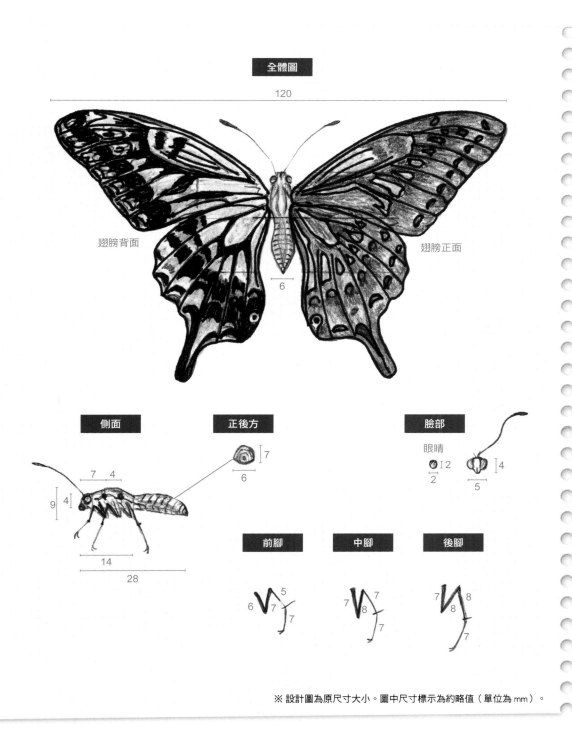

全體圖

120

翅膀背面　　　　　　　　　　翅膀正面

6

側面

7　4

9 4

14

28

正後方

7

6

臉部

眼睛

2 2

4

5

前腳

5

6 7 7

中腳

7

7 8 7

後腳

7 8

8

7

※ 設計圖為原尺寸大小。圖中尺寸標示為約略值（單位為 mm）。

01 製作身體、臉部以及翅膀

在製作身體的同時確認尺寸大小有沒有出錯是製作身體的訣竅。另外，在貼腹部節的時候，請一一仔細地比對上下的節後再貼。而嘴巴的部分，則是用變硬的細長面紙條來製作。最後，由於腳部也是呈現細長狀，所以面紙條的作法會是重點。

▶ 製作身體

1

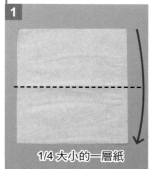

1/4 大小的一層紙

將一層紙裁成 1/4 的大小並沿著虛線對折。

2

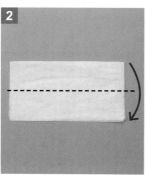

再沿著虛線對折。

3

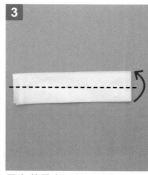

只有將最上面的一層對折。

4

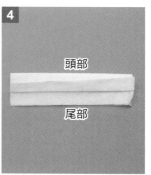

頭部

尾部

折好的樣子。上方是頭部，下方是尾部。

5

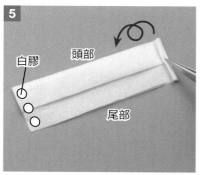

白膠　頭部

尾部

如圖示，在左邊 3 個地方塗上白膠，然後用鑷子從最右端往左端捲。

6

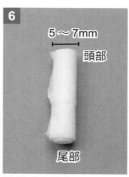

5～7mm

頭部

尾部

請捲成直徑約 5～7mm 的長條狀後黏起來。

7

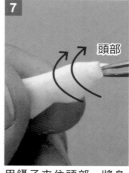

頭部

用鑷子夾住頭部，將身體朝著箭頭的方向轉，使之變尖。

8

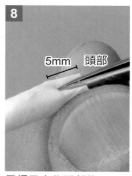

5mm　頭部

用鑷子夾住頭部約 5mm 處後壓扁，然後在壓扁的地方塗上白膠。

9

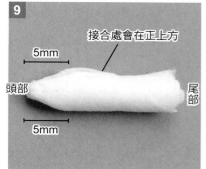

接合處會在正上方

5mm

頭部

尾部

5mm

另一側也是用鑷子在 5mm 處壓扁後塗上白膠。最後頭部會呈現 V 字形。

10

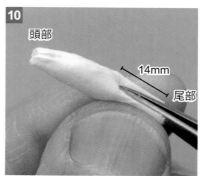

頭部

14mm

尾部

至於尾部，壓扁的地方只有一側。在 14mm 處壓扁後塗上白膠。

11

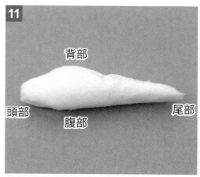

背部

頭部

尾部

腹部

最後請修整為如上圖的形狀。

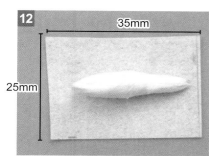

將 25×35mm 的白膠紙（兩層）表面塗上少量白膠，然後將步驟11的完成品，腹部朝下放上去。

將步驟12塗上少量的白膠，然後捲成照片中的樣子。

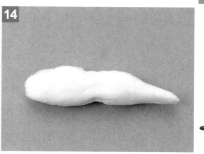

將多餘的部分用剪刀剪掉，然後參考設計圖，修整成上圖的樣子。

▶ 貼上腹部的節

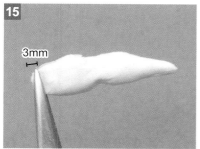

將頭部 3mm 處用鑷子壓扁。

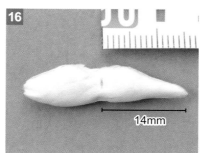

在尾部 14mm 處用鉛筆做上記號。

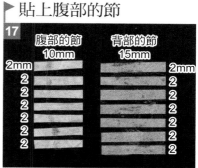

準備好 2×10mm（腹部的節）以及 2×15mm（背部的節）的白膠紙（兩層）各 7 張。

為了讓作業流程更加順暢，請將保麗龍台座切出身體的形狀。

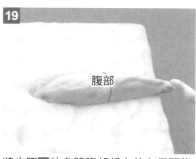

將步驟16的身體腹部朝上放在保麗龍上，然後從尾部塗上白膠直到 14mm 記號的地方。

將步驟17腹部的節從尾部開始一張張的貼上。從第 2 張開始，貼的時候要稍微疊在前一張上。

從尾部到 14mm 記號處，層層疊起共貼了 7 張。

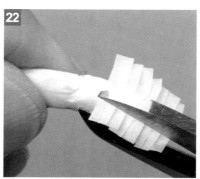

將多餘的部分用剪刀剪掉。

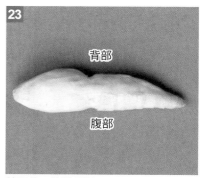

剪好後，修整形狀。

▶貼上背部的節

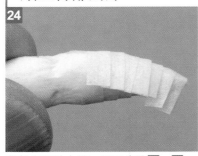

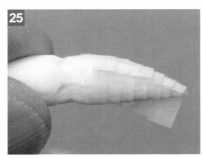

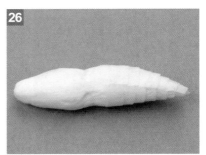

背部也要貼上節。如同步驟 19～21，從尾部到 14mm 記號處，層層貼上 7 張節。

將多餘的部分用剪刀剪掉。

修整腹部與背部的節，使之對齊。

▶貼上眼球

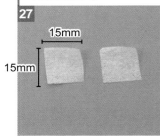

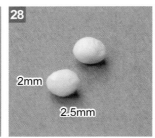

準備好 2 張 15×15mm 的一層紙。

一邊塗上白膠，一邊將面紙揉圓，做出 2 個大約 2× 2.5mm 的球體。

用鑷子將步驟 26 挖洞，然後塗上白膠插入牙籤。

參考設計圖，如圖所示，將步驟 28 的球體貼上。

▶貼上嘴巴

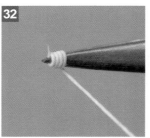

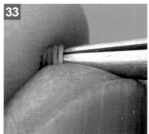

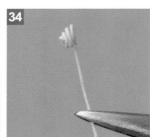

用寬 5mm 的一層紙製作面紙條後，以鑷子夾起前端。

如圖所示，將面紙條捲在鑷子上。

大約捲 4 圈。

從鑷子取下。

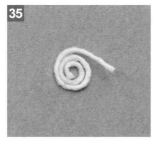

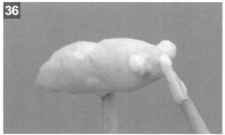

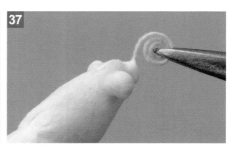

如圖所示，剪斷面紙條。

如圖所示的位置，塗上白膠。

將步驟 35 的面紙條黏上。

▶ 貼上觸角

38

3mm

用寬 5mm 的一層紙製作面紙條後，在前端到 3mm 處塗上白膠。

39

3mm
5mm

用 3×5mm 的一層紙包住塗有白膠的地方。

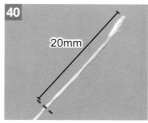

40

20mm

捲好的樣子。面紙條留下 20mm，其餘剪掉。

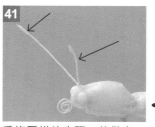

41

重複同樣的步驟，共做出 2 隻觸角，然後照著照片的樣子黏上。

▶ 製作腳部

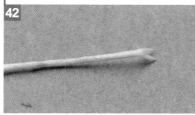

42

用寬 7mm 的一層紙製作面紙條後（長度不拘，約 60mm），照著 P.46 的步驟 6～9，如法炮製。

43

5mm
7mm

首先來製作前腳。照著照片的位置，折彎面紙條。

44

13mm
10mm

將 13×10mm 的一層紙塗上白膠後，捲在面紙條上。

45

13mm

捲好的樣子。

46

7mm
6mm

將 13mm 的部分，如圖所示，折成 6mm 與 7mm 的長度，然後沿著虛線剪去不需要的部分。前腳完成。

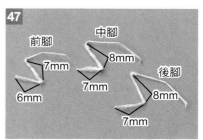

47

前腳
中腳
8mm
後腳
7mm
7mm
8mm
6mm
7mm

至於中腳和後腳的作法也是一樣，但步驟44紙的大小改為 15×10mm，步驟46則是彎成 8mm 與 7mm。

▶ 製作翅膀

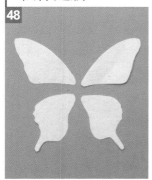

48

將白膠紙（四層）照著設計圖描繪後，用剪刀剪下。

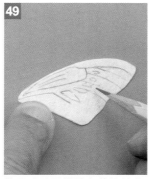

49

依照設計圖描繪出花紋的草圖。

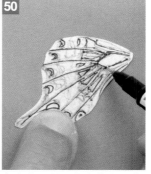

50

參考草圖並用簽字筆畫出花紋。

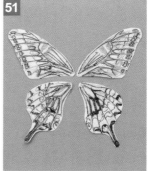

51

花紋描繪完成。圖為翅膀的背面，正面也是用一樣的方法描繪。

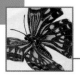

Step
02 上色 ▶ 組合 ▶ 上亮光漆 ▶ 完成

翅膀上色時，應一層層慢慢疊上黃色，讓顏色逐漸變深；至於眼球、腳部、觸角等比較精細的地方則是要仔細地上色。各個部位上完色後，接下來的步驟就是組合，組合時請先確認好位置再上白膠。

▶ 將翅膀、腳部以及身體上色

準備好顏料。

一片一片地將翅膀上色。

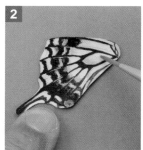

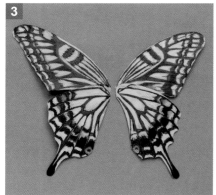

4 片翅膀上完色。圖為翅膀的正面。

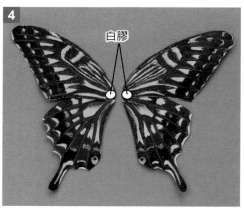

白膠

接著將翅膀的背面上色。等到顏料乾了之後，將左右各 2 片翅膀黏在一起。

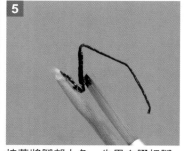

接著將腳部上色。先用白膠把腳暫時固定在牙籤上會比較好上色。六隻腳都要上色。

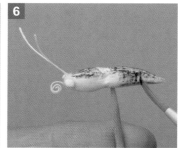

開始塗身體。

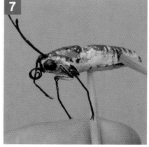

上色到一個程度後，可以先用白膠將腳貼上，然後再繼續上色。

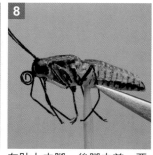

在貼上中腳、後腳之前，要仔細地決定好貼的位置。

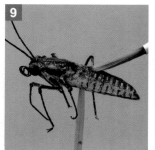

繼續上色。

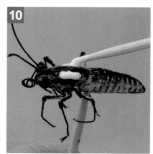

在完成上色且乾燥之後，將要黏上翅膀的位置塗上白膠。

▶ 黏上翅膀

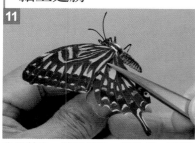

先從其中一邊開始黏。請注意，不要將正面背面黏反了。

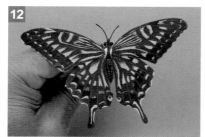

兩邊的翅膀都黏好了。

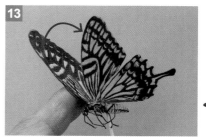

調整翅膀的位置與角度。調整時請注意整體的平衡，可以試著暫時將翅膀組合起來看看。

▶ 黏上背部的細毛

將背部塗上白膠。

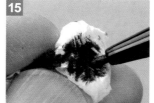

將一層紙揉圓，然後如圖所示用簽字筆上色。

用鑷子撕成小碎片。

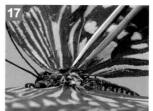

將整個背部分幾次用小碎片貼滿。

▶ 調整各個部位

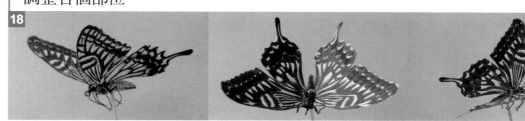

試著從各個角度觀看，再一次的調整各部位的位置與角度。

▶ 上亮光漆

最後，塗上亮光漆。因為製作的是鳳蝶，所以只需要在眼球塗上亮光漆。

▶ 完成

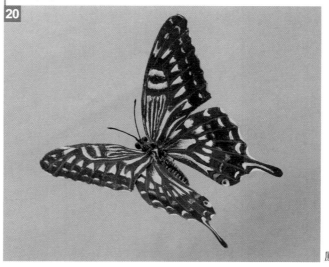

鳳蝶完成。

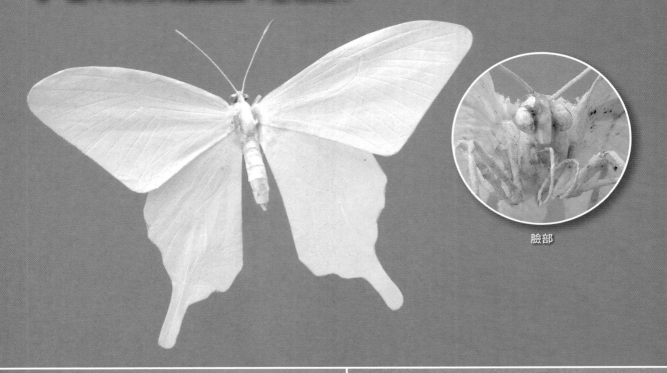

臉部

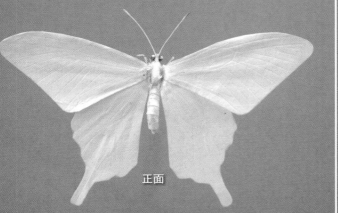

正面

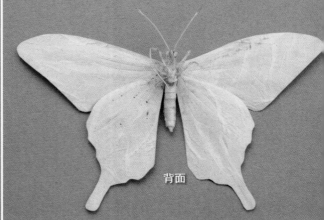

背面

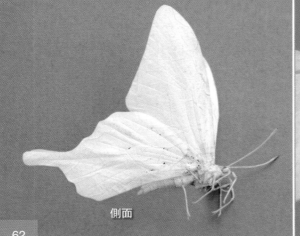

側面

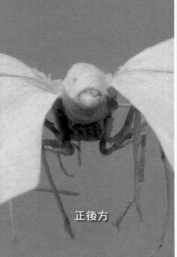

正後方

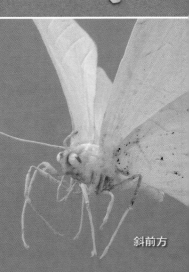

斜前方

✔ 從不同的角度觀賞（完成品）

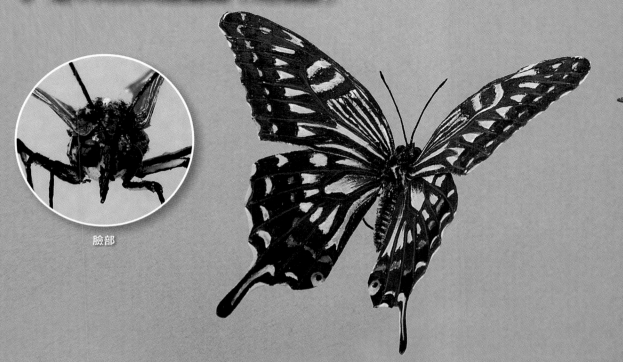

臉部

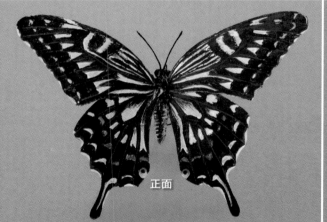

正面

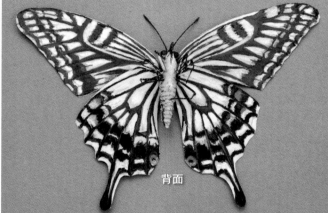

背面

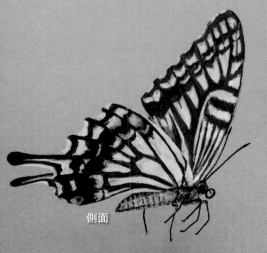

側面

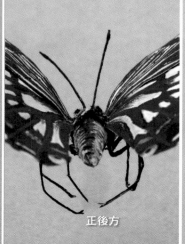

正後方

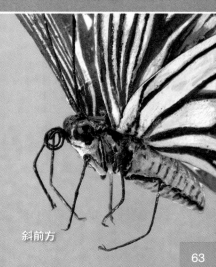

斜前方

飛蝗　▶ 試著製作許多部件的面紙昆蟲吧！

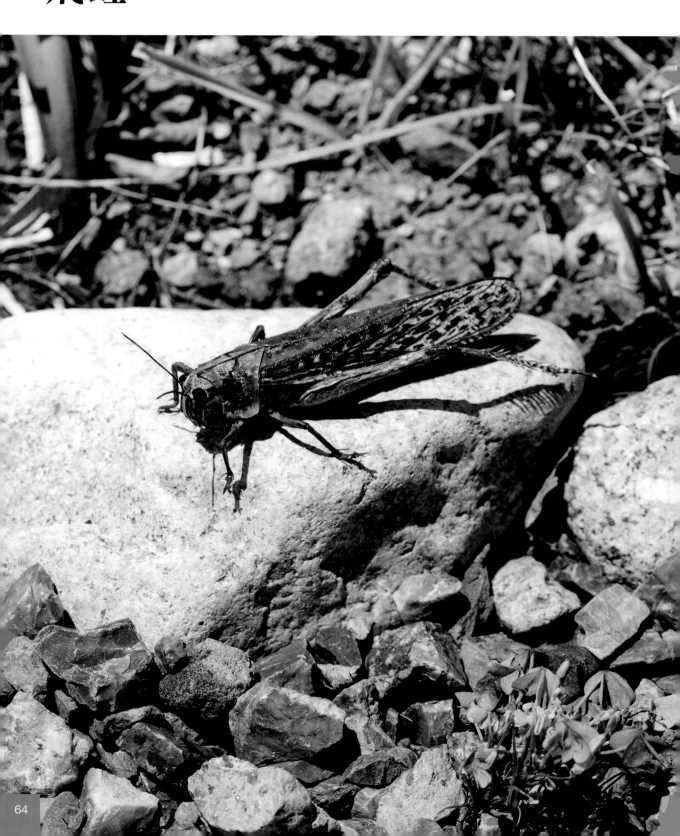

Step
00 飛蝗的設計圖與解說

飛蝗在面紙昆蟲中製作的難度並不低，請製作時盡量還原其獨特的長相以及粗壯的後腳。另外，不管是從面紙剪下各個部件、將面紙揉圓或是貼上面紙時，都請小心謹慎。

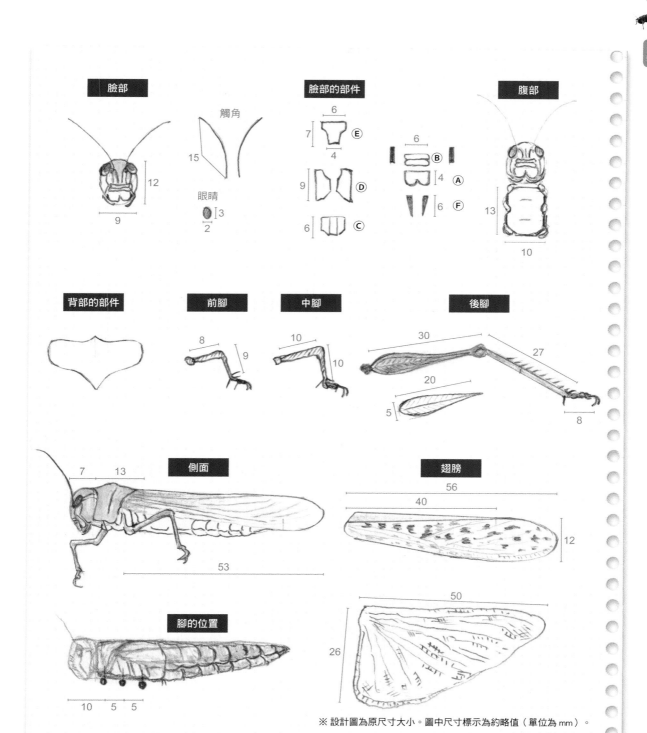

※ 設計圖為原尺寸大小。圖中尺寸標示為約略值（單位為 mm）。

首先要來製作飛蝗的頭部。在製作頭部時，不用一開始就揉的很圓而是要慢慢地調整，最後做成步驟 16 的形狀。另外，由於臉部的部件都很細小，所以在黏貼時請注意整體的平衡，使用鑷子小心地黏貼。

▶ 製作頭部的雛形

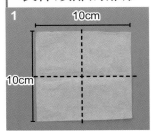

1 10cm / 10cm

首先製作頭部的雛形。請將一層紙裁成 1/4 的大小。

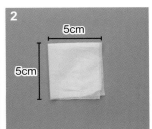

2 5cm / 5cm

將步驟 1 的一層紙折成 1/4 的大小。

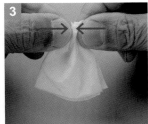

3

兩手捏住上半部兩端，往中間擠壓。

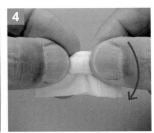

4

將步驟 3 往內捲圓。

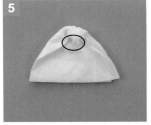

5

捲好的樣子。在圓圈處塗上少量白膠。

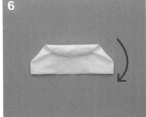

6

再次捲圓。

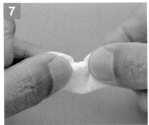

7

捏住兩端，往中間擠壓。

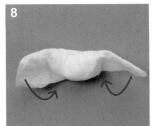

8

擠壓後的樣子。將兩端向內折。

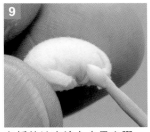

9

在折的地方塗上少量白膠，然後黏起來。

10

黏好的樣子。

11 25mm / 25mm

在 25×25mm 的白膠紙（兩層）中心塗上少量白膠，然後將步驟 10 放在上面。

12

塗上少許白膠。

13

捲成像上圖的樣子。

14

一邊塗上少量白膠，一邊往內包，試著藉此調整形狀。

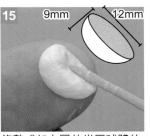

15 9mm / 12mm

修整成如上圖的半圓球體的形狀。

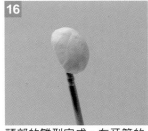

16

頭部的雛型完成。在牙籤的前端塗上白膠後，將頭部雛形固定。

▶ 製作眼球

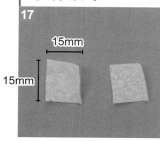

17
15mm
15mm

接下來要製作眼球。準備好
2 張 15×15mm 的一層紙。

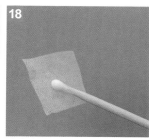

18

塗上少許的白膠。

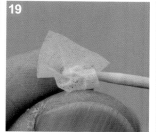

19

揉圓並包住牙籤。

20

繼續包住牙籤並揉圓。

21

在手指間搓揉、調整形狀。

22

用牙籤的後端壓平眼球。

23

壓平後的樣子。

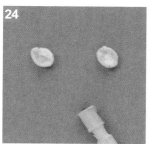

24

依同樣的步驟,總共製作 2
粒眼球。眼球的部分完成。

▶ 製作臉部的部件,然後貼上

25

接下來要製作臉部的部件。準備好白
膠紙(四層,大小不拘)。

26

依照 P.65 的設計圖,用鉛筆描繪臉部
的部件,然後用剪刀剪下。

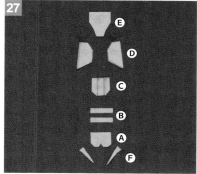

27

E
D
C
B
A
F

剪好的樣子。

28

將Ⓐ部件貼在照片所示的位
置。

29

將Ⓑ部件(共 2 張)貼在照
片所示的位置。

30

將Ⓒ部件用鑷子夾出 2 個寬
1mm 摺痕。

31

將步驟30貼在照片所示的位
置。

32

將Ⓓ部件（共 2 張）貼在照片所示的位置。

33

將步驟24完成的兩粒眼球貼在照片所示的位置。

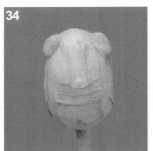

34

貼好後的樣子。

35

用圓筷前端將Ⓔ部件壓出弧度。

36

將步驟35貼在照片所示的位置。

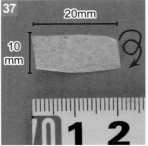

37

準備 1 張 10×20mm 的一層紙。在內側塗上白膠後，捲成細條狀。

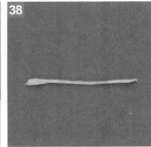

38

捲好的樣子。

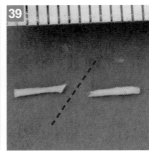

39

剪成兩半，剪的時候要剪斜的。

40

將步驟39的其中一條貼在照片所示的位置。

41

再將另一條貼在照片所示的位置。

42

將Ⓕ部件（共 2 張）貼在照片所示的位置。

43

用寬 4mm 的面紙製作面紙條並以白膠固定（長度不拘，大約 50mm）。

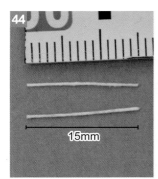

44

剪下 2 條長 15mm 的面紙條。

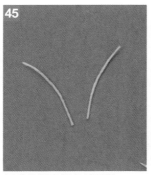

45

用手指折出觸角的形狀。

46

如照片所示位置塗上白膠。

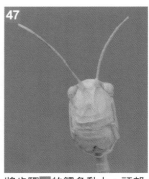

47

將步驟45的觸角黏上，頭部的部分完成。

Step 02 製作身體

在製作身體時，請一邊注意身體與頭部的平衡，一邊慢慢地製作出身體的形狀。飛蝗的身體從前到後會逐漸的變細，這點在製作時請注意。製作好身體後，請對照步驟 12 的尺寸大小是否一樣。另外，在用鑷子黏貼節時，請注意腹部與背部的節是否對上。

▶ 製作身體的雛形①

1

準備好裁成一半的兩層紙，然後照著虛線對折。

2

再次照著虛線對折。

3

沿著虛線對折。

4

只將上面那層沿著 1/4 處的虛線對折。

5

沿著 1/3 處的虛線對折。

6

沿著 1/4 處的虛線對折。

7

折好後的樣子。用手指壓好，不要讓它彈開。

8

在中間塗上白膠。

9

黏好後的樣子。

▶製作身體的雛形②

10

如照片所示，用鑷子將前端壓尖。

11

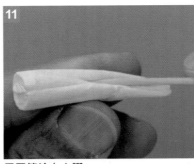

用牙籤塗上白膠。

12

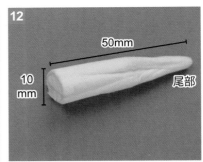

50mm
10mm
尾部

修整成照片所示的形狀。比較尖的那一端是尾部。

13

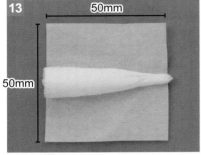

50mm
50mm

將步驟12放在塗有白膠的 50×50mm 的白膠紙（兩層）上。

14

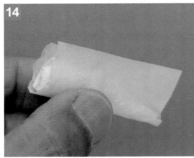

塗上白膠並包覆黏合。

15

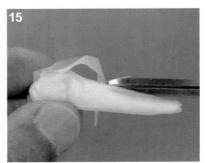

黏合後用剪刀將多餘的部分剪掉。

▶貼上腹部的節

16

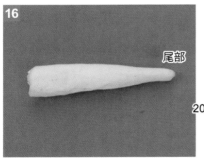

尾部

用手指調整形狀。身體的雛形完成。

17

7mm
20mm

準備好 8 張 20×7mm 的白膠紙（兩層）。這些白膠紙將製作成腹部的節。

18

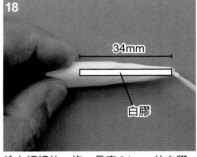

34mm
白膠

塗上細細的一條，長度 34mm 的白膠。

19

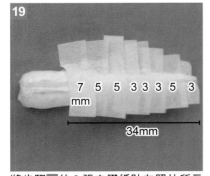

7 5 5 3 3 3 5 3
mm
34mm

將步驟17的 8 張白膠紙貼在照片所示的位置。

20

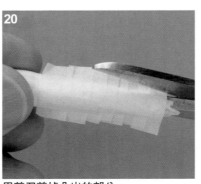

用剪刀剪掉凸出的部分。

21

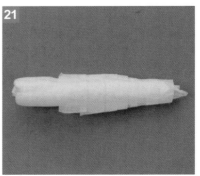

剪好後，將 8 張白膠紙的兩端塗上白膠，然後使其黏上身體。

▶ 貼上背部的節

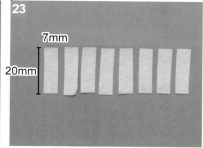

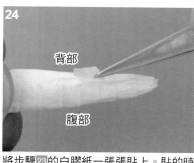

用鑷子夾起各個節邊緣，做出高低差。

背部的節也是一樣，準備好 8 張 20× 7mm 的白膠紙（兩層）。

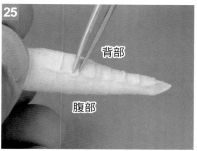

將步驟23的白膠紙一張張貼上。貼的時候請注意腹部與背部的節是否對上。

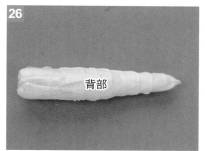

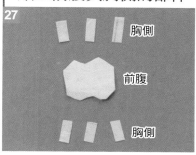

背部跟腹部一樣，用鑷子夾起各個節的邊緣，做出高低差。

腹部與背部的節完成。圖為從正上方觀看的樣子。

▶ 貼上前腹與胸側的部件

將前腹、胸側的部件描繪在白膠紙上（四層），然後剪下。

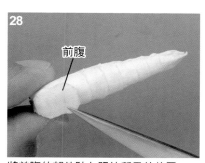

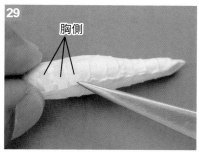

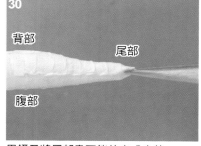

將前腹的部件貼在照片所示的位置。

將各 3 張胸側的部件貼在身體的兩側。

▶ 修整形狀

用鑷子將尾部盡可能的夾成尖的。

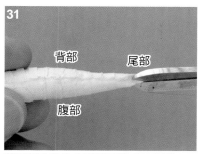

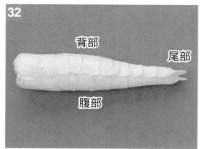

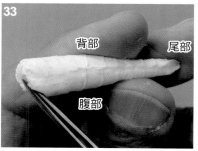

將尾部尖的地方用剪刀剪成 V 字形。

剪好的樣子。

用鑷子在照片所示的位置做出凹槽。

製作背部的部件

用鑷子在腹部開個洞。

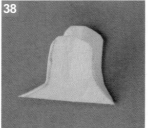

在牙籤的前端塗上白膠後插入剛剛所開的洞。

參照設計圖，在白膠紙（四層）上描繪背部的部件。因為這個部件為左右對稱，所以像照片一樣只描繪一邊也沒關係。

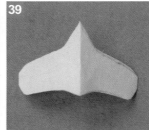

將步驟 36 對折後用剪刀剪下。

剪好的樣子。

將步驟 38 打開後的樣子。

用圓筷做出弧度。

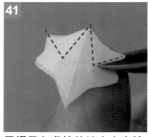

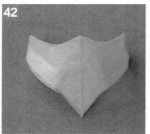

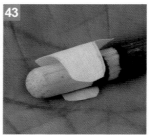

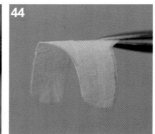

用鑷子在虛線的地方夾出線條。

夾好線條的樣子。

再一次用圓筷做出弧度。

做出弧度後的樣子。

將頭部與身體組合起來，並確認平衡關係

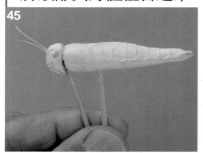

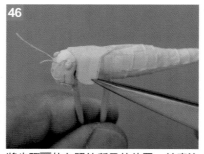

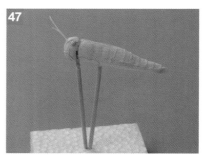

將頭部與身體組合並確認平衡關係。

將步驟 44 放在照片所示的位置，並應注意其與身體的平衡關係。

現階段身體與頭部還沒用白膠黏起來。預計在上完色後才會黏起來，所以現在先保持這個狀態。

72

Step 03 製作腳部

接下來要製作飛蝗的腳部，而後腳的形狀是整個腳部的重點。特別要注意的是步驟24，左手拿著後腳的部件，右手拿鑷子折出形狀，這個動作要特別地小心注意，才能折出正確的形狀。

▶ 製作前腳和後腳

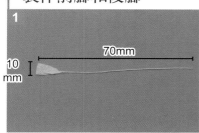

1
將寬 10mm 的一層紙製作面紙條（長度不拘，大約 70mm）並用白膠固定。

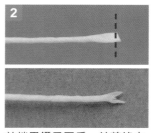

2
前端用鑷子壓扁，並剪掉少許部分後，用美工刀裁切成 V 字形。

3
如圖所示，用鑷子將面紙條折成 90 度。

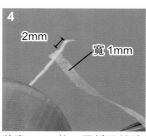

4
將寬 1mm 的一層紙前端塗上白膠後，捲在面紙條上。

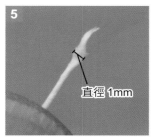

5
捲成直徑大約 1mm 寬後，用白膠固定。

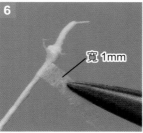

6
在旁邊也同樣的用寬 1mm 的一層紙捲起來。

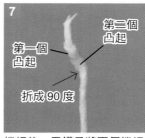

7
捲好後，用鑷子將兩個捲好後的凸起壓扁。

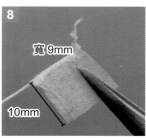

8
將寬 9mm 的一層紙邊緣塗上白膠後捲上 10mm 面紙條。

9
捲好後，用白膠固定。

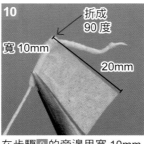

10
在步驟9的旁邊用寬 10mm 的一層紙捲上 20mm 面紙條。

11
捲好的樣子。並修整一下形狀。

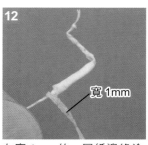

12
在寬 1mm 的一層紙邊緣塗上白膠後捲上面紙條。

13
捲成直徑大約 1mm 厚，並用白膠固定。

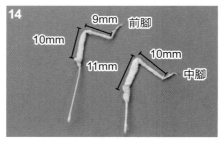

14
中腳也是用同樣的方法製作。前腳以及中腳的第二、三關節的尺寸有所不同。

▶製作後腳

15

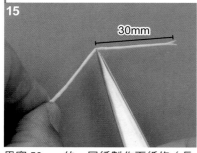

30mm

用寬 50mm 的一層紙製作面紙條（長度不拘，大約 70mm）後，以相同步驟 1～2，依照片所示位置折彎面紙條。

16

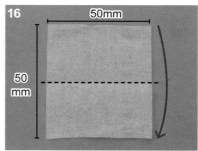

50mm

50 mm

準備好 50×50mm 的一層紙後，沿著虛線對折。

17

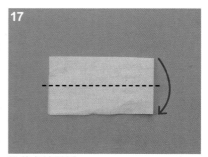

沿著虛線對折。

18

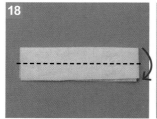

沿著虛線對折。

19

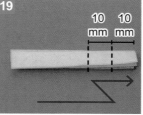

10 mm 10 mm

沿著虛線折成 Z 字形。

20

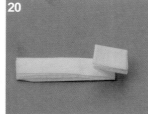

折好的樣子。塗上白膠後壓平。

21

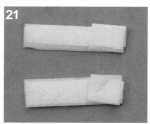

壓平後的樣子。一隻後腳需要製作兩個。

22

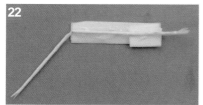

將步驟 21 的其中一個塗上白膠後，將步驟 15 放在照片所示的位置上。

23

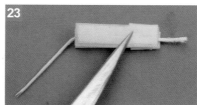

將步驟 21 的另一個翻面後，如照片所示黏上去。

24

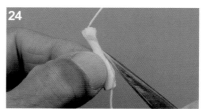

鑷子與手指並用，修整後腳部比較粗的部分。

25

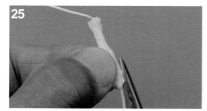

用剪刀將多餘的部分剪掉。

26

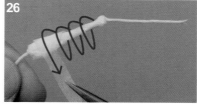

將寬 5mm 的一層紙（長度 10cm）塗上少量白膠，並捲在後腳比較粗的地方。

27

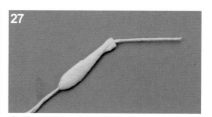

參考設計圖，修整形狀。

28

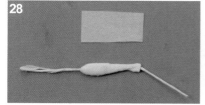

準備好 15×30mm 的白膠紙（兩層）。

29

將後腳比較粗的部分包住並黏起來。

30

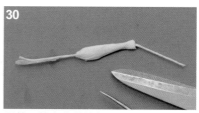

用剪刀剪去多餘的部分，修整形狀。

31 依照設計圖在白膠紙（四層）上描繪出後腳的部件，然後用鑷子在上面做出葉脈狀的紋路。

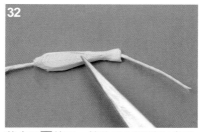

32 將步驟 31 剪下，然後用白膠貼在步驟 30 上。

33 貼好的樣子。

34 用寬 20mm 的一層紙製作面紙條後，依照步驟 1～2，做出尖爪。

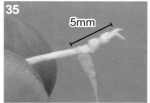

35 在照片所示的 3 個位置，同步驟 4～7，用寬 1mm 的一層紙捲起來。

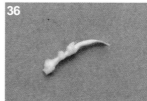

36 剪成照片中的樣子。

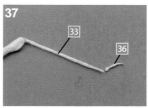

37 用白膠將步驟 36 黏在步驟 33 上。

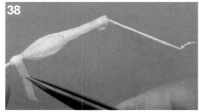

38 將寬 3mm 的一層紙（長度 10cm）邊緣塗上白膠後，捲在照片所示的位置。

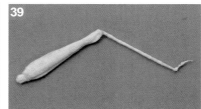

39 捲好後的樣子。

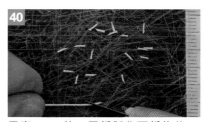

40 用寬 5mm 的一層紙製作面紙條後，每隔 2mm 的間隔剪下一小段（請參考下圖）。每隻後腳約需要二十小段。

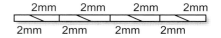

2mm　　2mm　　2mm　　2mm
2mm　　2mm　　2mm　　2mm

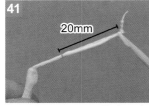

41 在照片所示 20mm 的位置塗上白膠。

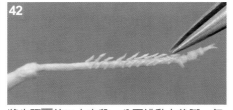

42 將步驟 40 的二十小段，分兩排黏上後腳，每排十小段。後腳的部分完成。

▶完成前腳、中腳與後腳

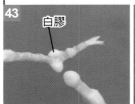

43 白膠

40

在前腳、中腳、後腳分別貼上兩小段尖爪（步驟 40 ）。

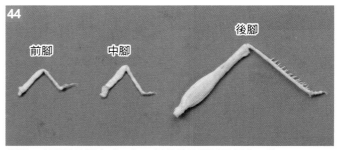

44 前腳　　中腳　　後腳

前腳、中腳與後腳完成。每一個部位的腳都需製作 2 條。

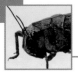

Step
04 上色 ▶ 組合 ▶ 上亮光漆 ▶ 完成

前面製作日銅羅花金龜的時候，是先組合好才上色的，但這裡所介紹的飛蝗因為細部的部件比較多，所以會先上色後，等乾燥後再組合起來。接下來是最後的步驟了，所以請耐心地完成吧！

▶ 製作翅膀

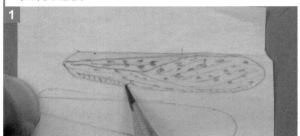

參照設計圖，在白膠紙（四層）上描繪出翅膀。

用剪刀剪下。合計共 2 張翅膀。

▶ 將翅膀、身體、頭部、背部的部件以及腳部上色

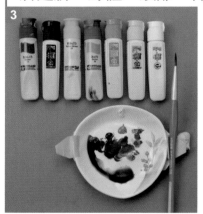

準備好顏料。

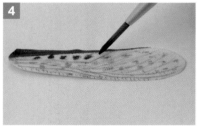

從翅膀顏色比較深的部分開始上色。

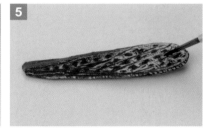

翅膀上色完成。

身體也要上色。

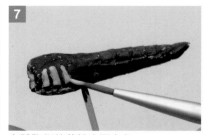

身體胸側的花紋也要上色。

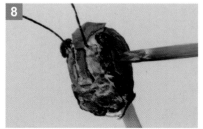

頭部要小心地塗。

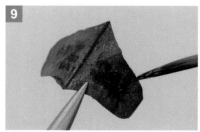

將背部的部件上色。

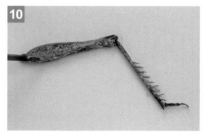

腳部要仔細地塗。

▶組合

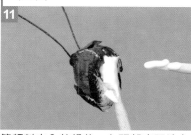

11 等顏料完全乾燥後，在頭部底下塗上白膠。

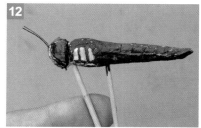

12 將頭部黏在身體上。

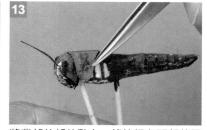

13 將背部的部件黏上。拔掉插在頭部的牙籤。

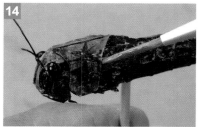

14 頭部、身體、背部的部件組合後，再一次的上色，提高擬真度。

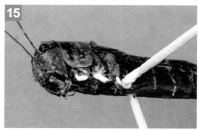

15 等顏料乾燥後，在要貼上腳的地方塗上白膠。

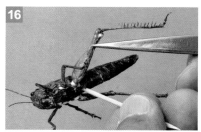

16 小心地貼上前腳、中腳以及後腳。

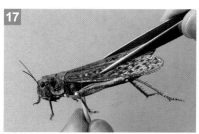

17 2張翅膀也要小心地貼上。注意，不要把左右的翅膀貼反了。

▶上亮光漆

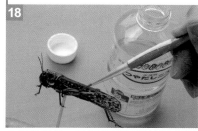

18 白膠乾燥後，除了翅膀以外的地方都要塗上亮光漆。

▶完成

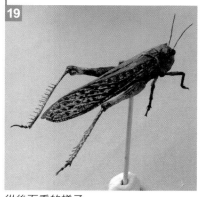

19 從後面看的樣子。

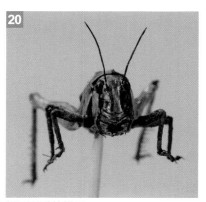

20 從正面看的樣子。

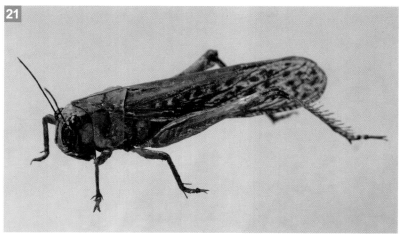

21 飛蝗完成。

✓ 從不同的角度觀賞（上色前）

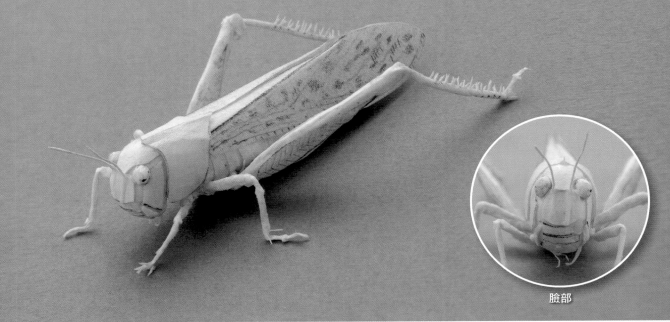

臉部

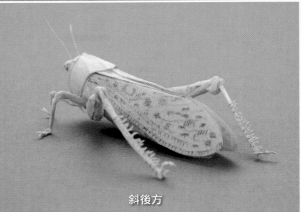

斜後方

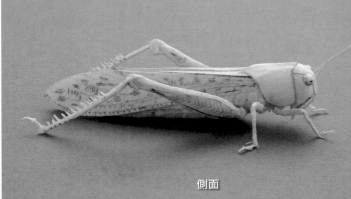

側面

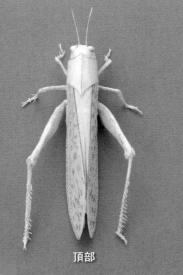

頂部

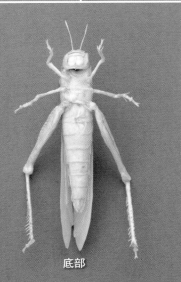

底部

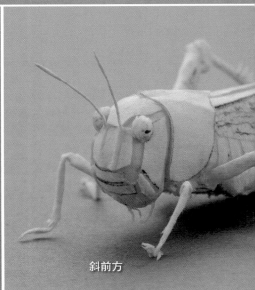

斜前方

✓ 從不同的角度觀賞（完成品）

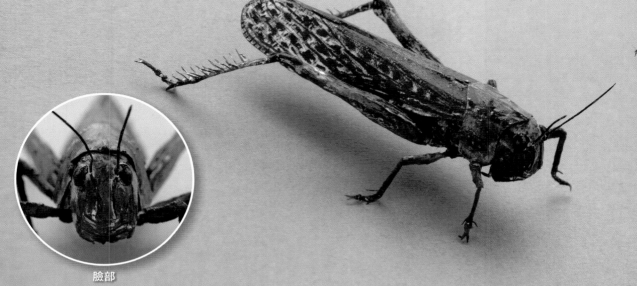

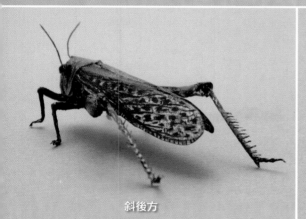

臉部

斜後方

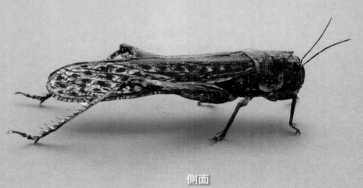

側面

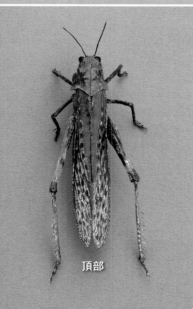

頂部

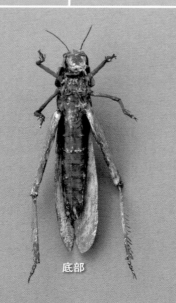

底部

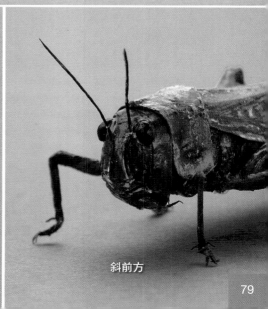

斜前方

79

無霸勾蜓

▶ 製作時若多用點心在身體上的節，
製作出來的蜻蜓會更加的擬真！

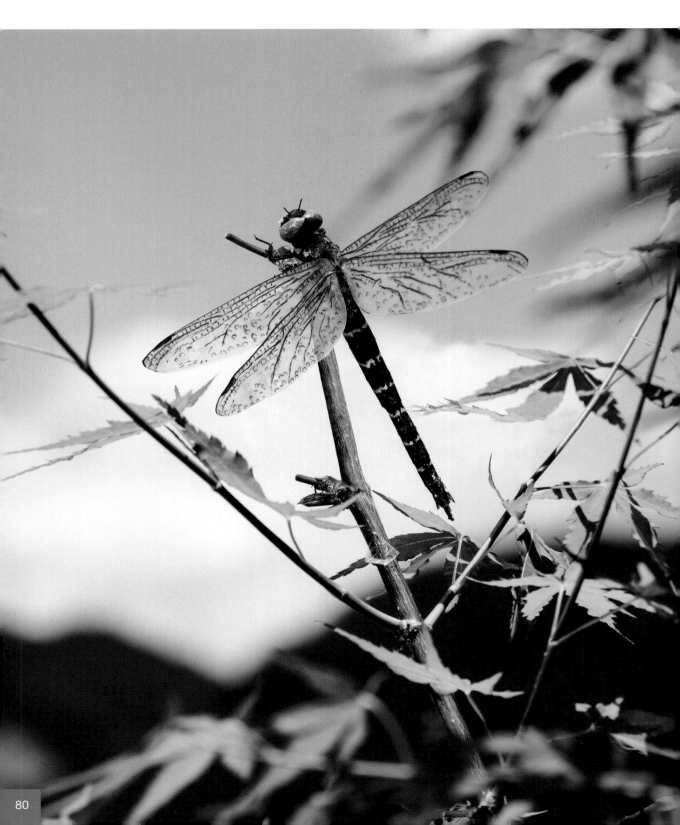

展開翅膀的無霸勾蜓看起來十分的威風，除了翅膀外，粗糙的身體表面與巨大眼睛，都是牠的特徵，但最明顯的特徵果然還是那對透明的翅膀。翅膀需以透明的亮光漆紙為材料，再用簽字筆畫上花紋，接著塗上淡淡的咖啡色。

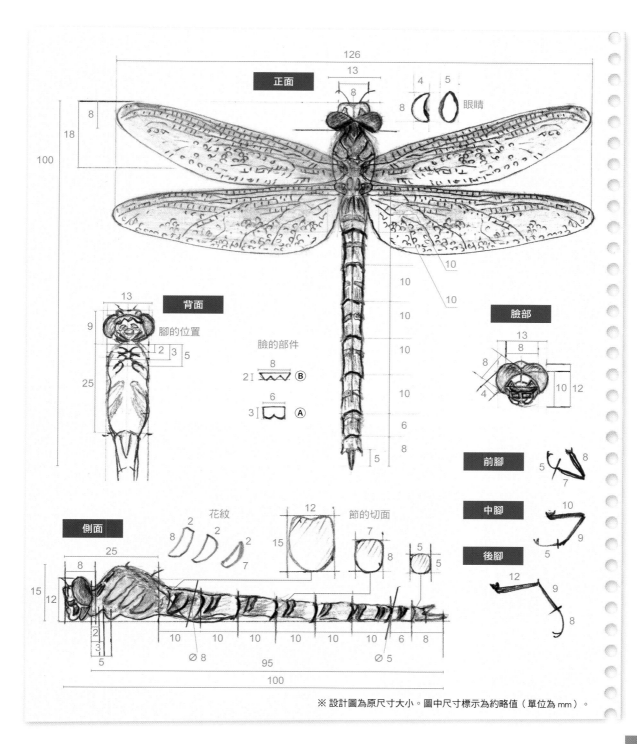

※ 設計圖為原尺寸大小。圖中尺寸標示為約略值（單位為 mm）。

身體的部分，主要是使用一組兩層紙的面紙作為雛形。製作時，請經常意識到步驟 10 圖示的形狀。另外，在貼節的時候，請注意背部與腹部的節是否有對上，然後再做出高低差。與前面飛蝗的節相比，無霸勾蜓的節高低差看起來會比較小。

▶ 製作身體的雛形

裁成一半
的一層紙

一層紙

將裁半的一層紙放在另一張一層紙的右半邊，然後再對折。

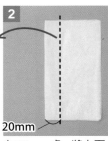

20mm

在 20mm 處，將上面那張向左折。

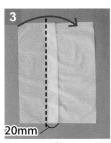

20mm

在 20mm 處，再向右折。

沿著虛線對折。

將上下兩邊折到正中間，對齊正中線。

沿著虛線對折。

折成三分之一。

沿著虛線對折。

頭部　　　　　尾部

折好的樣子。左側為頭部，右側為尾部。

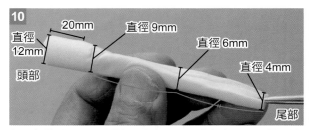

直徑12mm　20mm　直徑 9mm　直徑 6mm　直徑 4mm

頭部　　　　　尾部

在頭部的前 20mm 折縫內塗上白膠後黏起來，並用鑷子將尾部修整細一點，調整好形狀。

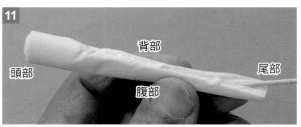

背部

頭部　　　　　尾部

腹部

在折縫處塗上白膠黏合。

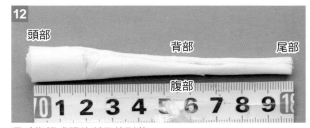

頭部　　　背部　　　尾部

腹部

用手指捏成照片所示的形狀。

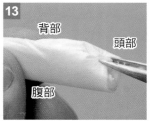

背部　　　頭部

腹部

如照片所示，將頭部壓平並塗上白膠黏起來。

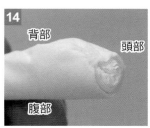

背部　　　頭部

腹部

黏好的樣子。

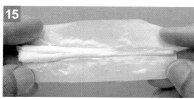
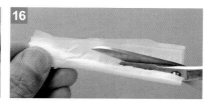
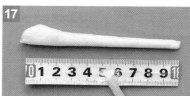

15 將 50×100mm 的白膠紙（兩層）中間部分塗上白膠，然後將身體的腹部朝下放上去。

16 將步驟15包起來並貼合，然後將多餘的部分剪掉。

17 剪好的樣子。身體的雛形完成。

▶製作尾巴

▶貼上節

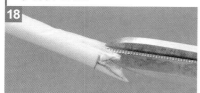
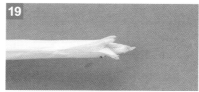

18 參考設計圖，修整尾巴。

19 修整後的樣子。

20 參考設計圖，在要貼上節的地方做上記號。

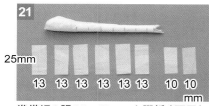

21 25mm 13 13 13 13 13 13 10 10 mm
準備好6張 25×13mm 白膠紙（兩層）及 2 張 25×10mm 白膠紙（兩層）。

22 用一張 25×10mm 的白膠紙包住尾巴並黏起來。

23 沿著形狀剪去多餘的部分。

24 剪好的樣子。

25 將步驟21的第 2 張 25×10mm 白膠紙，貼在有記號的地方。

26 剪掉多餘的部分。

27 將第 3 張（25×13mm）貼上，貼上時要稍有重疊於第 2 張上。

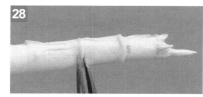
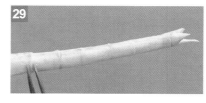

28 用鑷子將重疊的部分修整成節的形狀。

29 將步驟21剩下的白膠紙都貼上，然後修整形狀。

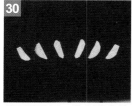

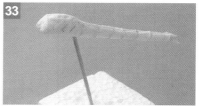

30 參照設計圖，將身體的花紋描繪在白膠紙（四層）上，然後剪下。

31 用圓筷的前端做出弧度。

32 在要貼上花紋的地方塗上白膠，然後將步驟30貼上。

33 貼好的樣子。把牙籤插在照片所示的位置後，把整個身體插在保麗龍台座上。

Step
02 製作頭部

在頭部雛形的製作上，比較重要的是在步驟 8 高度要確認為 10mm，步驟 11 寬度要修整為 8mm。而眼睛的部分也是，參考設計圖修整大小，在步驟 32 要把寬度修整為 13mm。至於臉的部分，因為各部件之間的平衡沒抓好的話，臉部表情就會有所改變，這點請在製作時特別注意。

▶ 製作頭部的雛形

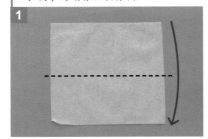
將一層紙剪成 1/4 的大小，然後沿著虛線對折。

沿著虛線對折。

沿著虛線對折。

在 1/3 處對折。

沿著虛線對折。

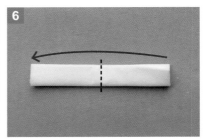
沿著虛線對折。

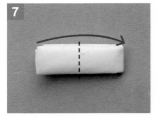
沿著虛線對折。

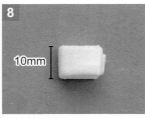
折好後的樣子。

從上面看的樣子。※ 記號的部分為臉。

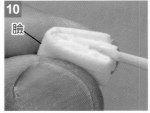
在中間塗上白膠後黏起來。

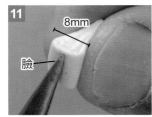
用鑷子將臉部的寬度壓成 8mm。

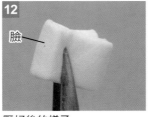
壓好後的樣子。

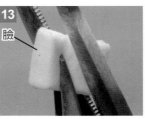
如照片所示的位置斜著剪。

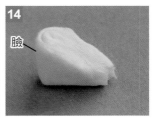
剪好的樣子。

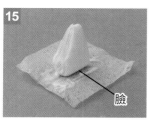

15

將 25×25mm 的一層紙塗上白膠，然後將頭部雛形的臉部朝下放上去。

臉

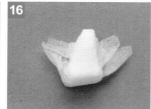

16

將步驟15包起來。

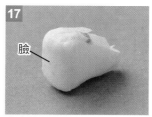

17

臉

將多餘的部分剪掉，修整形狀。

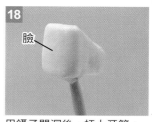

18

臉

用鑷子開洞後，插上牙籤。

▶ 製作眼睛

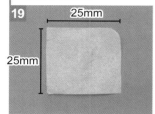

19

25mm

25mm

準備好 25×25mm 的一層紙。

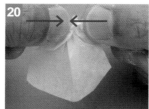

20

捏住步驟19的左上邊和右上邊，然後向內擠。

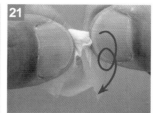

21

將擠好後的部分向下捲。

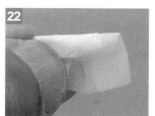

22

捲到一半的樣子。

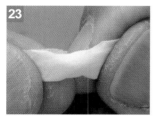

23

捲成平筒狀。

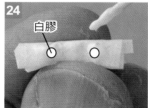

24

白膠

捲好後，在照片所示的位置塗上白膠。

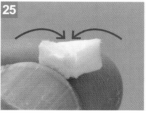

25

將兩邊往內折，對齊中間後黏合。

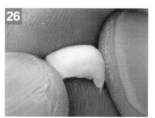

26

修整成眼睛的形狀。

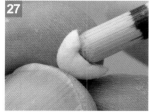

27

用圓筷的前端做出弧度。

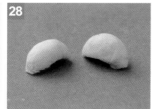

28

共做出兩個眼睛。

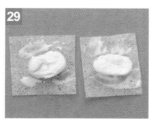

29

將 15×15mm 的一層紙塗上白膠，然後將眼睛比較圓的面朝下放上去。

30

將步驟29包好後剪掉多餘的部分，並修整形狀。

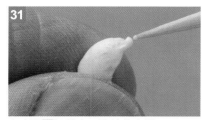

31

在步驟30的其中一邊塗上白膠。

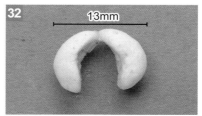

32

13mm

將步驟30黏在一起。眼睛的部分完成。

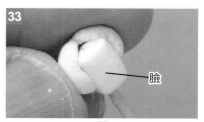

33

臉

試著將眼睛與步驟18頭部的雛形比對，確認位置。

▶ 黏上臉的部件

34

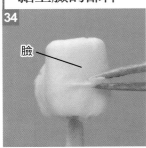

臉

如照片所示的位置，用鑷子夾出線條。

35

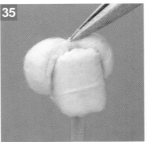

將步驟32的眼睛塗上白膠後黏上去。

36

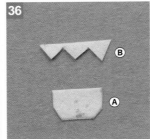

B

A

將設計圖的臉部部件描繪在白膠紙上（四層，大小不拘）並剪下。

37

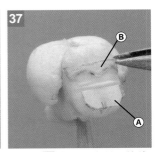

B

A

將步驟36貼在照片所示的位置。

38

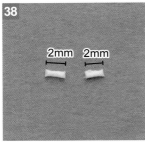

2mm　2mm

用寬度 15mm 的一層紙（長度約 30mm）製作面紙條，然後剪成 2mm 長（共做出 2 個）。

39

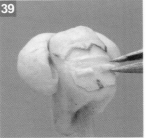

將步驟38貼在照片所示的位置。

40

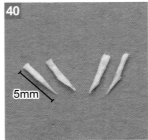

5mm

製作寬度 15mm 的面紙條（長度約 30mm），然後在 5mm 處斜著剪下，並用鑷子壓平（共做 4 個）。

41

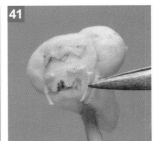

將步驟40黏在照片所示的位置。

42

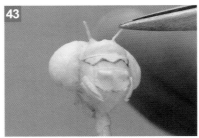

用寬度 3mm 的一層紙（長度大約 30mm）製作面紙條後，然後剪成 3mm 的長度（共做 2 個）。

43

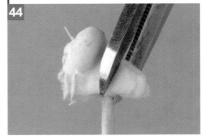

將步驟42貼在照片所示的位置。

▶ 黏合頭部與身體

44

在照片所示的位置用剪刀剪下。

45

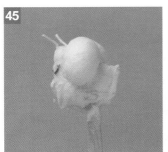

剪好後的樣子。

46

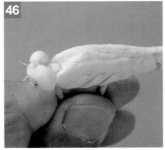

將步驟45與身體組合並用白膠黏合。

47

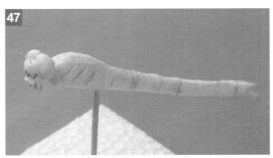

黏好後的樣子。頭與身體的部分完成。

Step 03 製作腳部

無霸勾蜓腳部的作法與之前所製作的昆蟲大同小異，六隻腳形狀基本上是一樣的，差別只在前腳、中腳、後腳各個關節間的大小。另外，在步驟 12～13 要特別注意腳部黏貼的位置還有角度。

▶ 製作前腳、中腳以及後腳

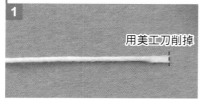

用寬度 10mm 的一層紙（長度大約 50mm）製作面紙條，然後將前端以鑷子壓平後用美工刀削掉一小塊。

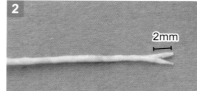

前端用美工刀切成 V 字形。

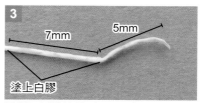

用鑷子折彎前端到 5mm 處這一段，然後在後面 7mm 的這一段塗上白膠。

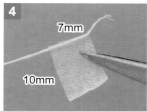

在步驟 3 塗上白膠的地方捲上 7mm 寬的一層紙（長度約 10mm）。

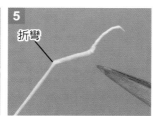

捲好後的樣子。捲好後在接縫邊緣用白膠固定住。

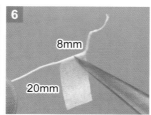

在步驟 5 折彎的地方捲上寬 8mm 的一層紙（長度約 20mm）。

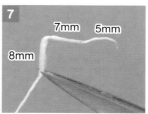

捲好後的樣子。這作為前腳使用。

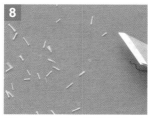

用寬 3mm 的一層紙製作面紙條，然後每隔 1.5mm 剪成一小段（共剪 60 小段）。

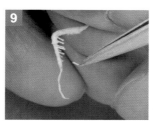

在步驟 7 寬 7mm 的地方，用白膠貼黏上步驟 8，黏成兩列，每列 5 個。

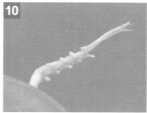

5 個×2 列黏好後的樣子。前腳的部分完成。

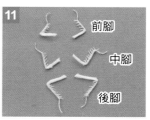

中腳、後腳也是依步驟 1～10 同樣的方法製作。請注意中、後腳與前腳尺寸並不相同，請先確認過設計圖。

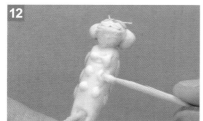

在要黏上腳的位置塗上白膠。

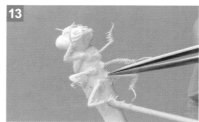

將腳小心地黏上。

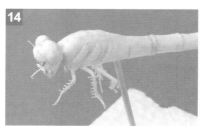

腳黏好後的樣子。

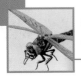

在用簽字筆描繪翅膀的時候，請注意線條要做出粗細的差異。至於替翅膀上色時，請先照步驟 4 的方法，先在別張紙確認過顏色之後再上色。另外，在步驟 12 ～ 13 將翅膀貼上身體時，若能在白膠剛要乾的時候貼上，翅膀的位置會比較好固定。

▶ 描繪翅膀

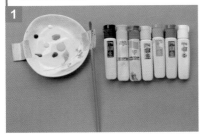

準備好顏料。

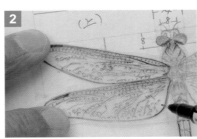

將亮光漆紙（兩層）放在設計圖上，用簽字筆描繪翅膀的形狀還有紋路。

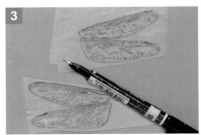

左右的翅膀都描好後的樣子。再沿著輪廓剪下翅膀。

將顏料混色，然後在另一張紙上確認顏色。

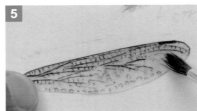

顏色確認過後，就在剪下的翅膀上塗色。

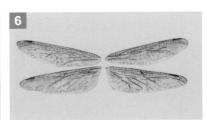

4 張翅膀上完色後的樣子。上色時只需要塗正面。

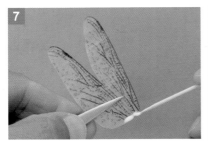

將翅膀黏起來。

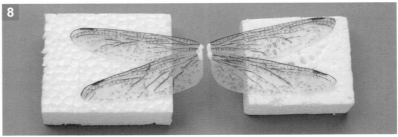

等白膠乾燥。

▶ 畫上臉部、身體、腳部的花紋

將臉部、身體、腳部上色。

仔細的塗上身體的花紋。

▶ 上亮光漆

顏料乾了之後，塗上亮光漆。

▶ 黏上翅膀

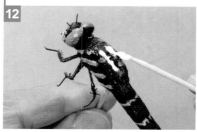

在要黏上翅膀的位置塗上白膠。

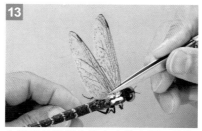

在翅膀的根部也塗上少許白膠，然後依序黏上翅膀。

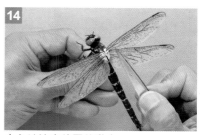

小心地決定位置後黏上。

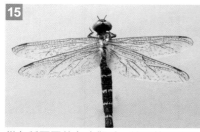

從各種不同的角度觀看，並調整翅膀的位置與角度。

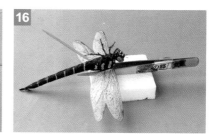

等待白膠乾燥。

▶ 黏上背部的細毛

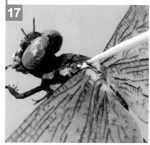

最後的步驟為黏上背部的細毛。先在背部塗上白膠。

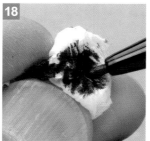

將一層紙揉圓後，如照片所示，用簽字筆塗黑。

用鑷子撕成小碎片。

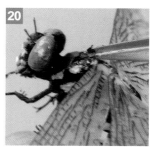

分幾次將步驟19的小碎片貼滿背部。

▶ 完成

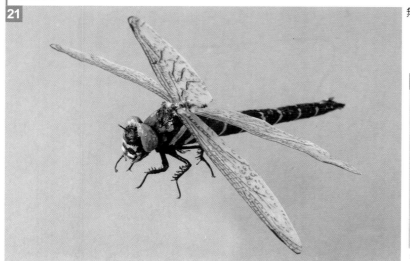

無霸勾蜓完成。

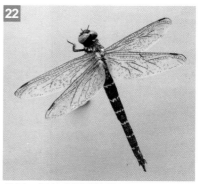

從另一個角度觀看的樣子。

✔ 從不同的角度觀賞（上色前）

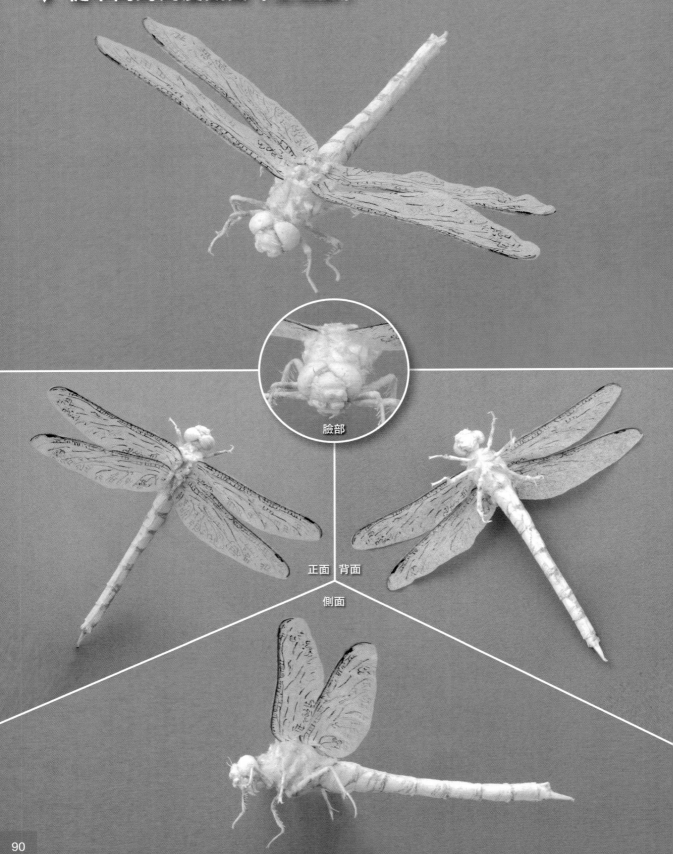

臉部

正面　背面

側面

✓ 從不同的角度觀賞（完成品）

臉部

正面　背面

側面

獨角仙 ▶ 真實呈現出牠那巨大的大顎與堅硬的外殼吧！

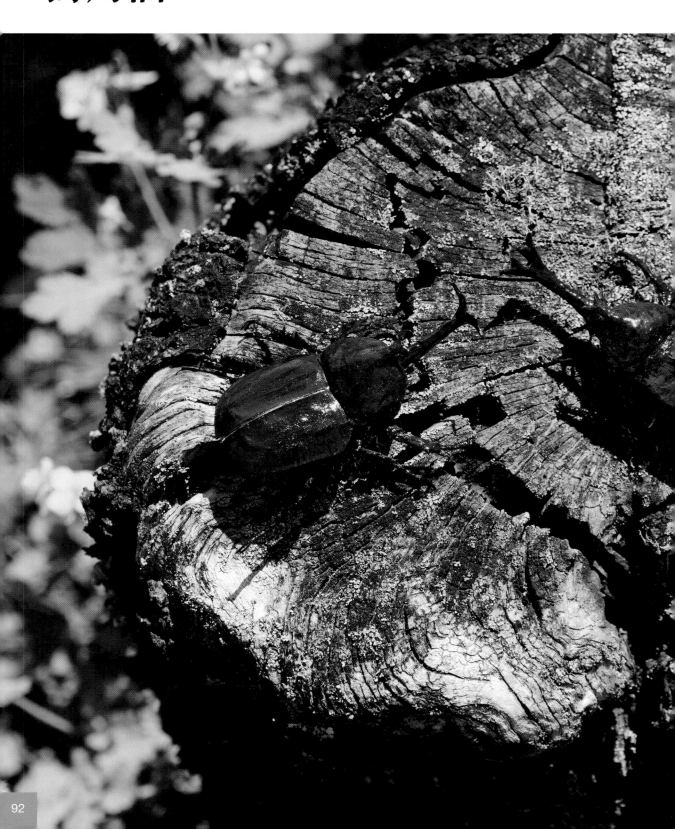

00 獨角仙的設計圖與解說

　獨角仙的外型兼具力與美，在所有昆蟲之中特別有魅力。在製作上，不管是大或小的大顎、頭部、翅膀還是腳部，製作時都很令人起勁。另外，獨角仙的翅膀，我是以白膠紙（八層）作為材料並用湯匙修整形狀。

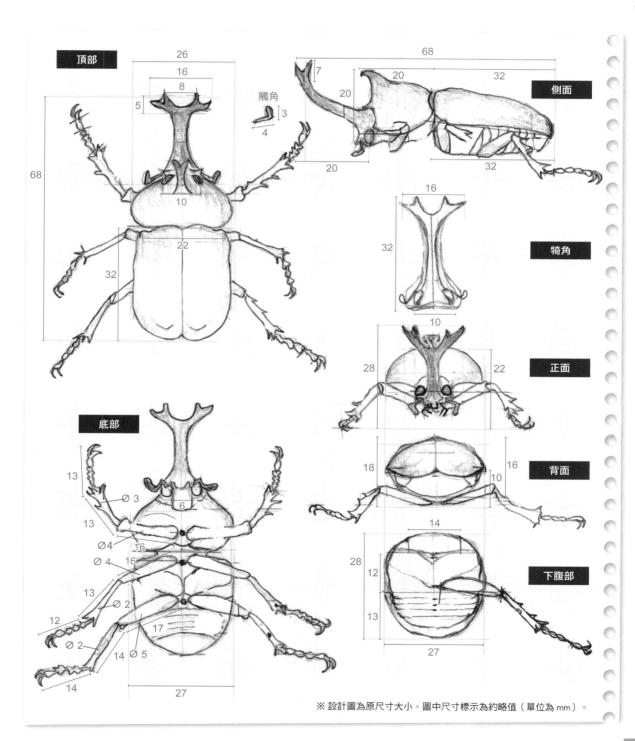

※ 設計圖為原尺寸大小。圖中尺寸標示為約略值（單位為 mm）。

接下來將會以兩層紙的面紙以及裁成一半的一層紙面紙來製作身體的雛形。步驟 8 中將身體雛形製作成寬 26mm，長 28mm 為製作獨角仙的重點之一。此外，步驟 9 ～ 17 將身體雛形逐漸變圓的製作過程也需多留意。

▶ 製作身體雛形

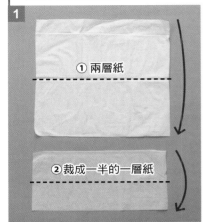

① 兩層紙

② 裁成一半的一層紙

將①兩層紙與②裁成一半的一層紙各自對折。

①

②

再一次，各自沿著虛線對折。

①

②

折好的樣子。

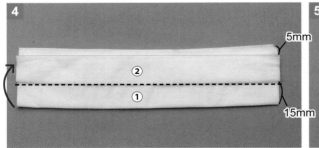

5mm

②

①

15mm

如照片所示，將②放到①的上面並注意位置。然後沿著虛線對折。

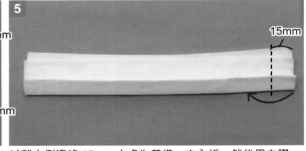

15mm

以離右側邊緣 15mm 之處為基準，向內折，然後用白膠黏起來。

黏好後的樣子。接著向內捲起來。

在捲好後的接縫處塗上白膠黏起來。

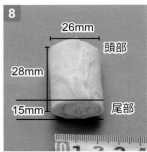

26mm

頭部

28mm

15mm

尾部

稍微壓扁一點。

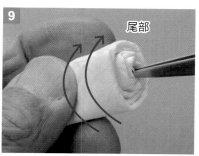

9 尾部

用鑷子夾住中間，然後將身體雛形朝著箭頭方向大約轉兩圈，將中間調整成微尖狀。

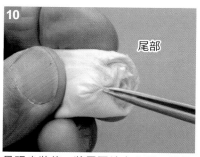

10 尾部

呈現尖狀後，將周圍塗上白膠，然後由外而內向中間彎折。

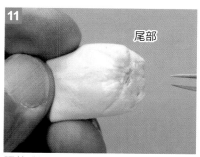

11 尾部

調整成這種形狀。

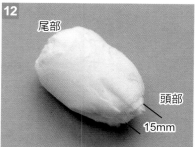

12 尾部

頭部
15mm

頭部的作法也是一樣，但要弄得比尾部更尖一點。

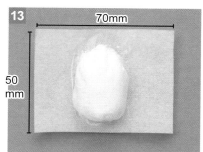

13 70mm

50 mm

將 50×70mm 的白膠紙（一層紙）塗上白膠，將步驟12放上去。

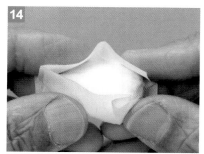

14

包起來。

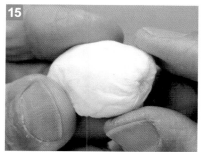

15

以手指調整形狀，並將多餘的部分剪掉。

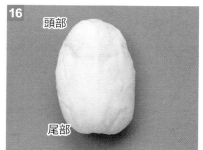

16 頭部

尾部

調整成這樣子的形狀。

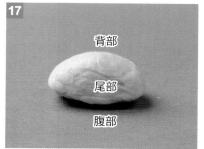

17 背部

尾部

腹部

從另一個角度（尾部）看的樣子。

▶黏上腹部與背部的節

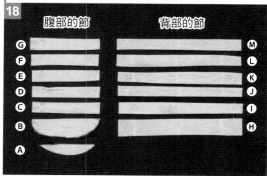

18

腹部的節　　　背部的節

G F E D C B A　　　M L K J I H

參照右側的設計圖，將圖描繪到白膠紙（四層）上，然後剪下來。

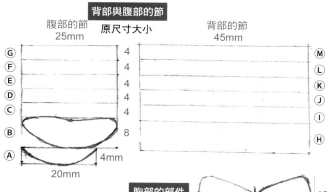

背部與腹部的節

腹部的節 25mm　原尺寸大小　　背部的節 45mm

G F E D C B A
4 4 4 4 4 8
4mm
20mm

M L K J I H

胸部的部件
原尺寸大小
10
30

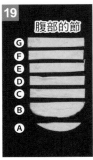

19

腹部的節

G
F
E
D
C
B
A

準備好Ⓐ～Ⓖ腹部的節。

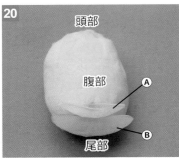

20

頭部

腹部

尾部

Ⓐ

Ⓑ

將腹部的節Ⓐ還有Ⓑ黏到照片所示的位置。

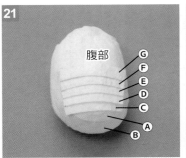

21

腹部

Ⓖ
Ⓕ
Ⓔ
Ⓓ
Ⓒ
Ⓐ
Ⓑ

每2mm重疊貼上Ⓒ～Ⓖ。

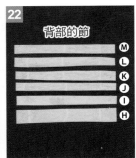

22

背部的節

Ⓜ
Ⓛ
Ⓚ
Ⓙ
Ⓘ
Ⓗ

準備好背部的節。

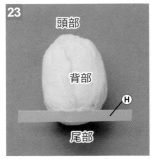

23

頭部

背部

Ⓗ

尾部

將背部的節Ⓗ黏在照片所示的位置。

24

Ⓗ

腹部

將Ⓗ凸出的部分彎到腹部後黏起來。

25

Ⓗ

腹部

將多餘的部分剪掉。

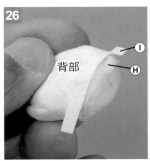

26

Ⓘ

背部

Ⓗ

將Ⓘ重疊在Ⓗ上2mm的位置，然後黏起來。

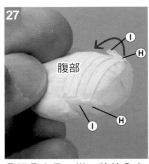

27

Ⓘ
Ⓗ

腹部

Ⓘ
Ⓗ

Ⓘ跟Ⓗ也是一樣，將其凸出的部分彎到腹部後黏起來。

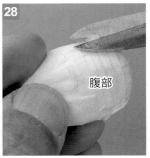

28

腹部

剪掉多餘的部分。

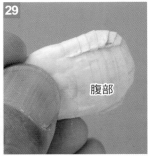

29

腹部

Ⓙ～Ⓜ也是用同樣的方式黏上去。注意，貼的時候必須對齊腹部的節。

30

腹部

用鑷子在照片所示的位置開個洞，然後將牙籤插入。

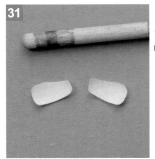

31

參照設計圖將腹部的部件描繪到白膠紙（四層）上，剪下來後再用圓筷做出弧度。

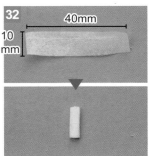

32

40mm

10mm

將10×40mm的一層紙，每隔3mm向內捲（共做出2個）。

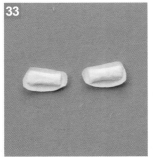

33

將步驟32黏在步驟31上。

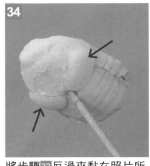

34

將步驟33反過來黏在照片所示的位置。身體的部分完成。

96

頭部的雛形形狀會做成平緩的矮山，而頭部的蓋子則會用圓筷做出弧度。至於獨角仙的象徵，大犄角與小犄角則是用 4 條面紙條組合而成。犄角在製作上有其困難度，所以在製作時請多用點心。

▶ 製作頭部的雛形

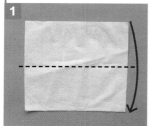

1 將一層紙裁成 1/4 大小後，沿著虛線對折。

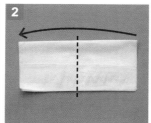

2 再沿著虛線對折。

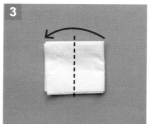

3 再一次沿著虛線對折。

4 折好的樣子。

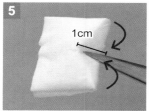

5 夾住中間 1cm，然後將其兩邊向內凹。

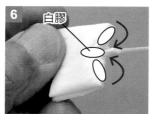

6 在照片所示的位置塗上白膠，然後將兩邊朝向中間黏起來。

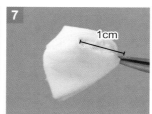

7 黏好後的樣子。

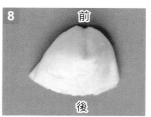

8 從另一個角度觀看的樣子。用手指夾住，然後撐開並修整成山的形狀。

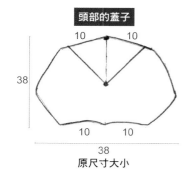

頭部的蓋子

38

10　10
10　10
38
原尺寸大小

9 參照左側設計圖，將圖描繪於白膠紙（四層）上，然後剪下。剪下後如照片所示，沿著紅線剪出一個切口。

10 將步驟 9 標有○記號的地方黏在一起，製作成照片中的樣子。

11 從另一個角度觀看的樣子。用鉛筆在⊕的位置畫個半徑約 3mm 的橢圓，在Ⓩ的位置畫個直徑約 6mm 的圓。

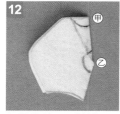

12 如照片所示，對折。

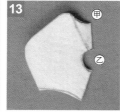

13 將在步驟 11 所畫的圓以及橢圓剪下。

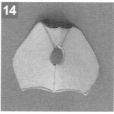

14 還原成步驟 11 的攤平形狀。

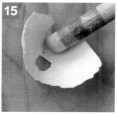

15 用圓筷將內側做出弧度。

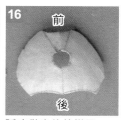

16 弧度做出後的樣子。

17

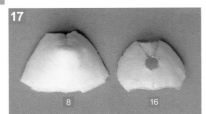

8　　　16

將步驟 8 ～ 16 併排。

18

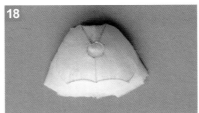

將步驟 8 疊在步驟 16 之上。現階段還沒塗上白膠。

19

用鉛筆沿著步驟 13 所挖的洞描繪，做出記號。

20

沿著步驟 16 所形成的輪廓描繪。

21

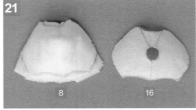

8　　　16

先回到步驟 17 併排的狀態，然後塗上白膠黏起來。

22

黏起來之後沿著步驟 20 所描繪的輪廓剪下。

23

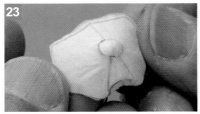

用手指調整形狀。

24

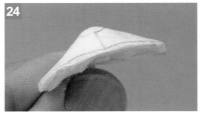

從另一個角度看的樣子。

25

前

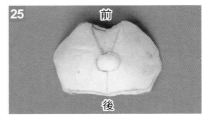

後

頭部的雛形部分完成。

▶ 黏上小犄角

26

40mm

40mm

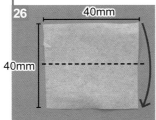

將 40×40mm 的一層紙沿著虛線對折。

27

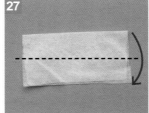

再次沿著虛線對折。

28

捲起來，然後把白膠塗在尾端固定。

29

捲好後，斜著剪掉不需要的部分。

小犄角

4　　　4

10

15　　　10

Ⓝ　　　Ⓞ

原尺寸大小

30

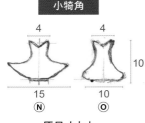

Ⓝ　　　Ⓞ

參照左邊的設計圖，在白膠紙（四層）上描繪出圖形後剪下。

31

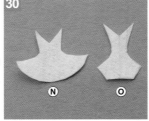

將步驟 29 放在Ⓝ的上面。

32

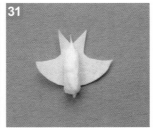

將Ⓞ放在步驟 31 上面，然後黏起來。

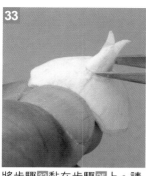

33

將步驟 32 黏在步驟 25 上。請注意方向以及角度不要搞錯了。

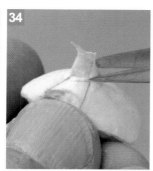

34

從另一個角度看的樣子。

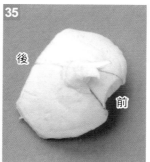

35

黏好後的樣子。

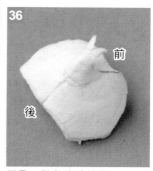

36

從另一個角度看的樣子。

▶ 黏上大犄角

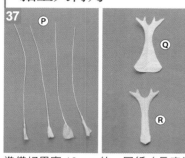

37

準備好用寬 10mm 的一層紙（長度約 70mm）所做的 4 條面紙條。另參照右下方的設計圖，在白膠紙（四層）上描繪出圖形後剪下。

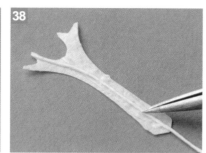

38

如照片所示，將 2 條 P 貼在 Q 上。

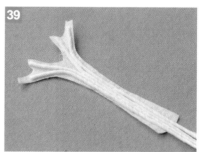

39

如照片所示，將剩下的 2 條 P 貼在 Q 上。

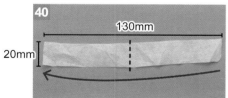

40

130mm
20mm

將 20×130mm 的一層紙沿著虛線對折。

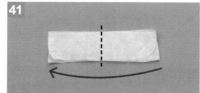

41

再一次沿著虛線對折。

42

捲起來並在尾端塗上白膠固定。

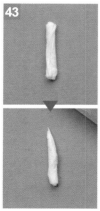

43

捲好後，斜著剪掉不要的部分。

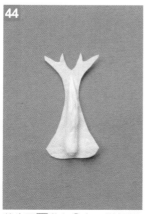

44

將步驟 43 黏在 R 上。這個是犄角的芯。

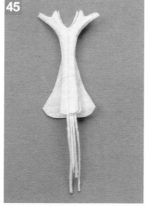

45

將步驟 44 翻面，然後如照片所示，將步驟 39 放上去。

大犄角

16 16

30

15 10

Q R

原尺寸大小

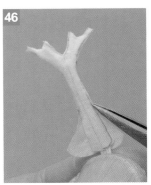
46
塗上白膠，小心地黏起來。

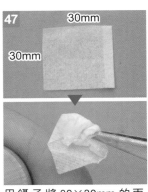
47
30mm
30mm
用鑷子將 30×30mm 的兩層紙捲起來。

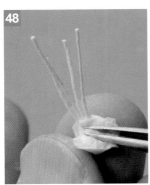
48
用步驟 47 包住步驟 46 底部內側的細條。

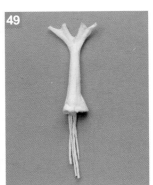
49
大犄角完成。

▶ 製作觸角和眼睛

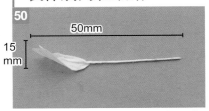
50
50mm
15mm
用寬 15mm 的一層紙（長度大約 70mm）製作面紙條。

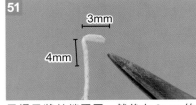
51
3mm
4mm
用鑷子將前端壓平，然後在 3mm 的地方折彎。並在 4mm 的地方減去多餘的部分。

52
觸角　　　　　觸角
眼睛　　　　　眼睛
將 15×15mm 的一層紙製作成球狀，然後調整成半圓形，作為眼睛。

▶ 組合頭部

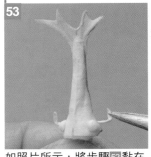
53
如照片所示，將步驟 52 黏在步驟 49 上。

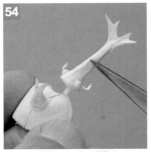
54
將步驟 53 黏在步驟 36 上。請小心地對齊位置。

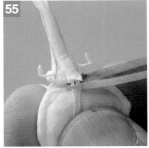
55
用剪刀將凸出的面紙條剪掉。

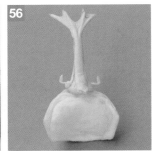
56
剪好後的樣子。

57
跟步驟 47 一樣，將兩層紙捲起來。

58
將步驟 57 塞在步驟 56 的接合處，並調整角度。

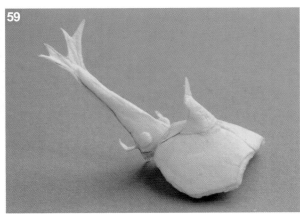
59
頭部的部分完成。

接下來將會使用湯匙和白膠紙（八層）來製作（P.27）獨角仙牠那堅硬的翅膀。在這裡，我所用的湯匙是我以前常用來吃咖哩飯的湯匙，這個湯匙的形狀拿來做獨角仙的翅膀剛剛好。

▶ 用黏在湯匙上的白膠紙製作翅膀

將白膠紙（八層）黏在湯匙上，並使其乾燥。

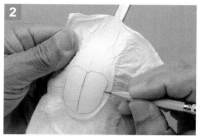

參照右下角的設計圖，用鉛筆描繪出翅膀的形狀。

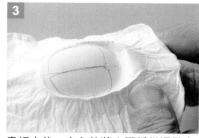

畫好之後，小心的將白膠紙從湯匙上撕開。

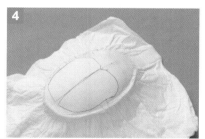

撕開後的樣子。

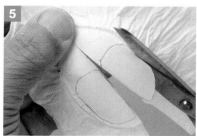

用剪刀沿著輪廓剪下。

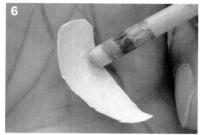

用圓筷做出弧度。

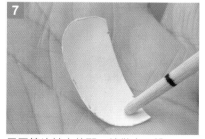

用圓筷比較尖的那一端做出凹槽。

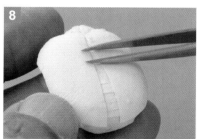

暫時將翅膀放在身體上，調整翅膀的弧度。

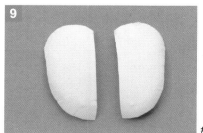

翅膀的部分完成。

翅膀

	36	
18		18
17		17
15		15

15　　37

原尺寸大小

Step
04 製作腳部

腳部的部分，我們先從尖爪開始製作。另外，由於腳部粗大的關節，可以讓獨角仙看起來更加有力，所以在步驟 7 ～ 10，用一層紙包住關節捲起來時要多用點心，做出適當的形狀。

▶ 製作腳部

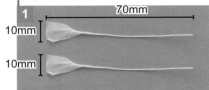

1

用寬 10mm 的一層紙（長度大約 70mm）做好 2 條面紙條。

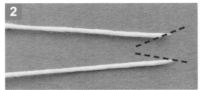

2

斜著剪去面紙條前端。

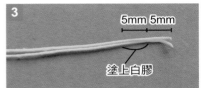

3

在照片所示的位置塗上白膠並黏合。

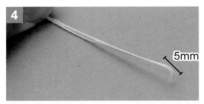

4

黏合後的樣子。在 5mm 的地方稍微捲曲。

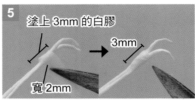

5

塗上 3mm 的白膠，然後用 2mm 寬的一層紙（長度 20mm）捲起來。

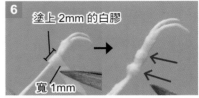

6

在步驟 5 旁邊，塗上 2mm 的白膠，然後用 1mm 寬的一層紙（長度 20mm）捲起來（共有 2 處）。

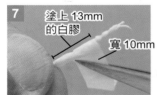

7

在步驟 6 旁邊，塗上 13mm 的白膠，然後用 10mm 寬的一層紙（長度 10cm）捲起來。

8

捲好的樣子。將步驟 7 的寬度壓平為 3mm。

9

在步驟 8 旁邊，塗上 16mm 的白膠，然後用 10mm 寬的一層紙（長度 7cm）捲起來。

10

在步驟 9 上，再捲上寬為 10mm 的一層紙（長度為 7cm），然後壓平為寬度 4mm。

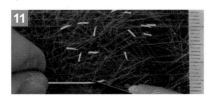

11

用寬度 5mm 的一層紙製作面紙條後，以 2mm 的間隔斜著剪成細條狀（請參照下圖）。每隻後腳大約需要 20 個。

12

黏在照片所示的 4 個地方。

13

前腳的部分完成。

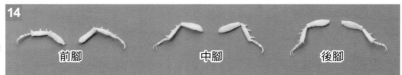

14

前腳　　中腳　　後腳

中腳、後腳的製作方法也一樣，請參考步驟 1 ～ 13。要注意的是，中腳、後腳與前腳的大小並不相同，請先確認過後設計圖。

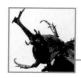

Step 05 組合 ▶ 上色 ▶ 上亮光漆 ▶ 完成

接下來要將先前製作好的各個部件組合起來。在組合時，可以先將部件拼起來核對看看，在確認角度和位置過後，再塗上白膠小心地黏上。至於上色，並不是一次就把顏色塗好，而是乾了之後再塗，重複幾次這個步驟來上色。

▶組合頭部、身體、翅膀以及腳部

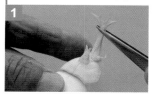

1 暫時的將頭部、身體以及翅膀組合起來，藉此確認角度還有位置。

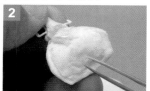

2 接合處若有縫隙，可以用一層紙稍微調整出弧度等方法來補足調整。

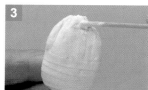

3 調整完成後，在要黏上翅膀根部的地方塗上白膠。

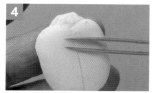

4 黏上翅膀。

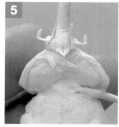

5 在接合處塗上白膠，小心地黏合頭部與身體。

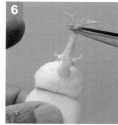

6 在白膠乾掉之前，調整好位置與角度。

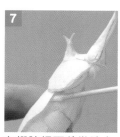

7 在翅膀裡面稍微塗上一點白膠固定。

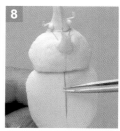

8 確認看看翅膀是否貼得好、貼得牢。

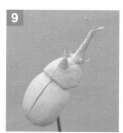

9 頭部、身體、翅膀皆已黏合固定。

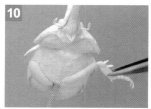

10 將腳部靠在身體上，並沿著身體的弧度調整形狀。

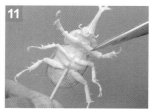

11 調整好後，逐一將腳黏上。

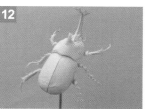

12 黏好後的樣子。

▶上色

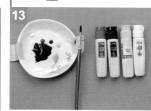

13 準備好顏料。

▶上亮光漆

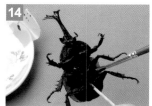

14 小心地多塗上幾層顏色。

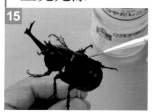

15 等顏料乾了之後，再塗上亮光漆。

▶完成

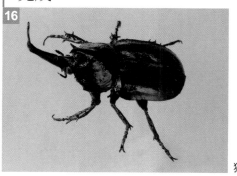

獨角仙完成。

✔ **從不同的角度觀賞（上色前）**

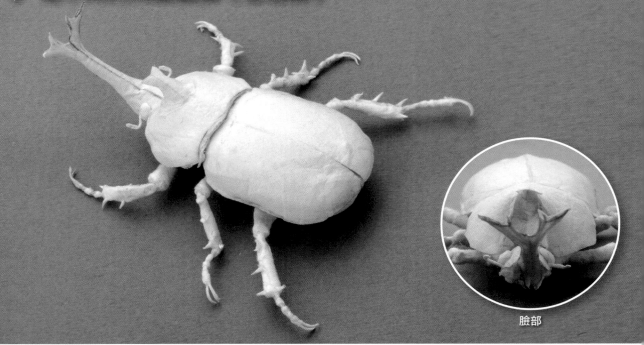

臉部

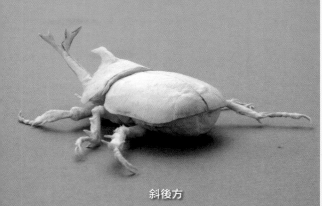

斜後方

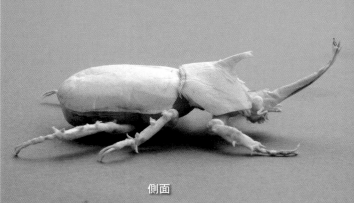

側面

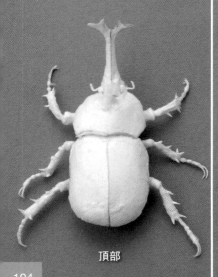

頂部

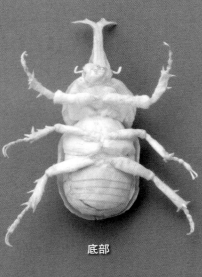

底部

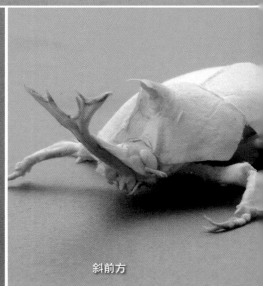

斜前方

✔ 從不同的角度觀賞（完成品）

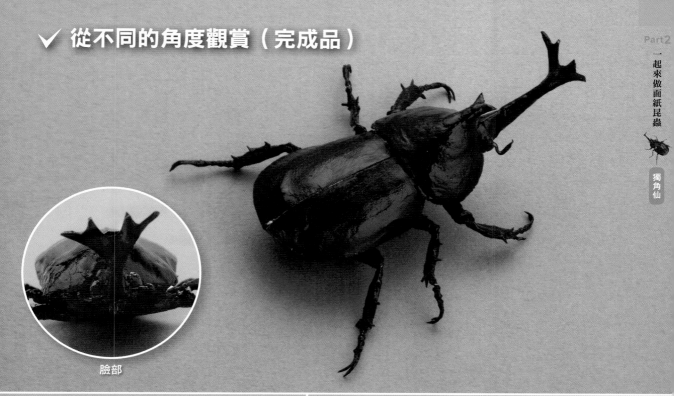

臉部

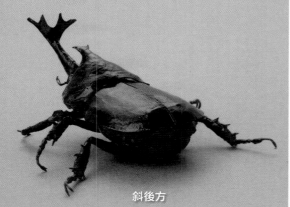

斜後方

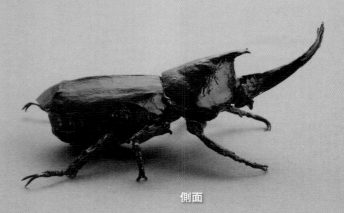

側面

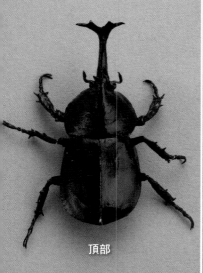

頂部

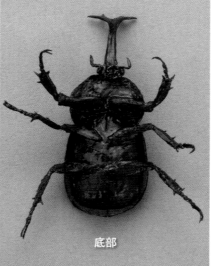

底部

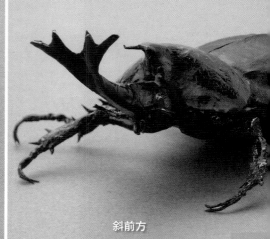

斜前方

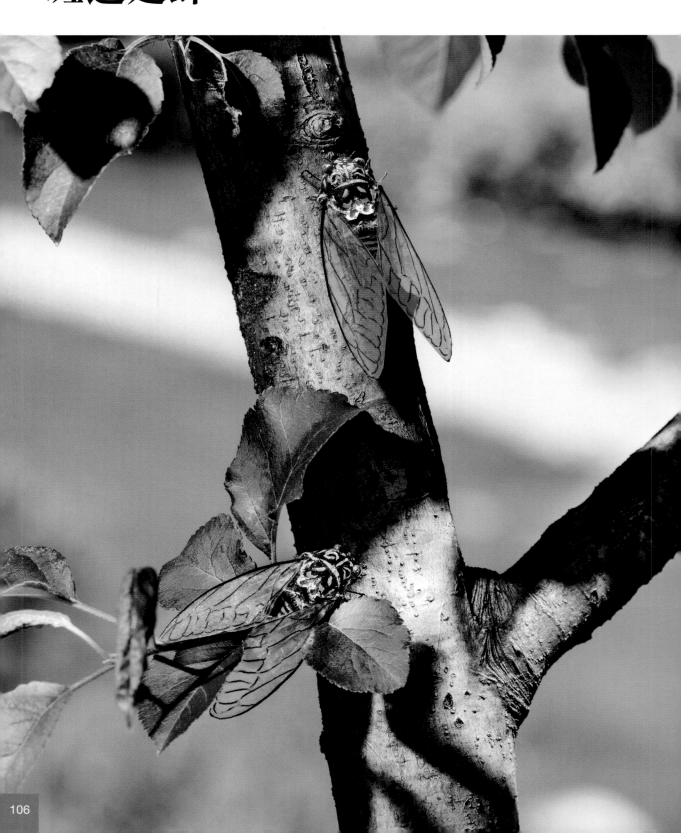

Step
00 斑透翅蟬的設計圖與解說

斑透翅蟬最大的特點為其透明的翅膀、身體上複雜的凹凸以及花紋。由於背部與腹部的部件比較細小，所以不管是裁剪或是黏貼時請多用點心。另外，從嘴伸出的管子（G部件）為面紙條製作而成。

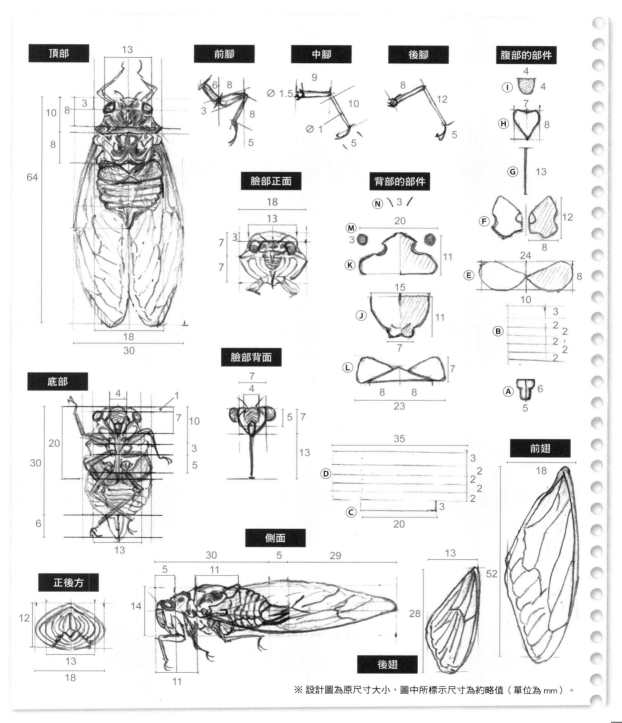

※ 設計圖為原尺寸大小，圖中所標示尺寸為約略值（單位為 mm）。

身體的雛形是以面紙捲成條狀而成，捲成步驟 7 寬 15mm 的狀態即可。另外，步驟 20 為參照設計圖描繪後所剪下的部件，看起來好像很多很複雜，所以剪的時候請多用點心。最後，再塗上白膠，黏貼各部件之前請各位一定要先比對好位置再做黏貼。

▶ 製作身體的雛形

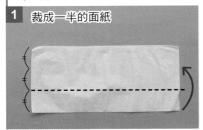

1 裁成一半的面紙

開始製作身體的雛形。準備好裁成一半的兩層紙，然後沿著虛線對折。

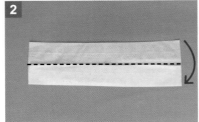

2

沿著虛線對折。

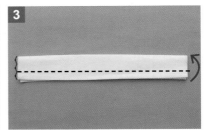

3

只將上面那一層，沿著虛線折。

4

折好的樣子。

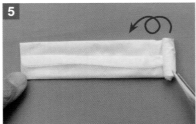

5

使用鑷子，從邊緣向內捲起。

6 白膠

在邊緣的 3 個地方塗上白膠。

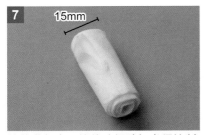

7 15mm

接著黏起來。捲的時候請把直徑控制在 15mm 左右。

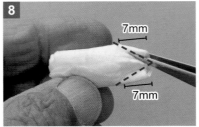

8 7mm 7mm

如照片所示，用鑷子將兩端按壓。

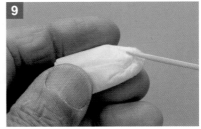

9

將按壓處塗上白膠。

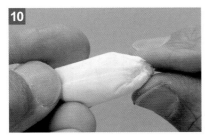

10

用手指修整成比較尖的形狀。

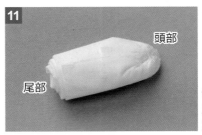

11 頭部 尾部

修整後的樣子。比較尖的那一側為頭部。

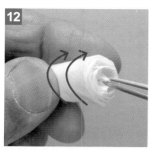

用鑷子夾住中間的部分，然後將身體朝著箭頭的方向轉兩圈，使中間的部分變尖。

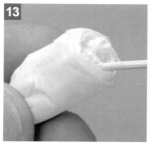

在尖端周圍塗上白膠。

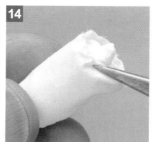

將外層向中間彎折。

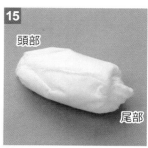

做成圖中的形狀。這個部分為蟬的尾部。

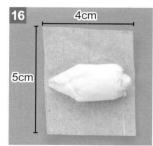

將4×5cm的白膠紙（兩層）表面塗上白膠，然後將步驟15放上去。

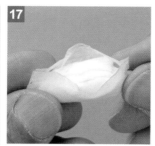

塗上少量白膠，將步驟16包起來。

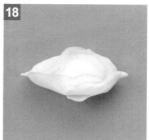

還沒完全包起來的狀態一邊用手指調整形狀，一邊包起來。

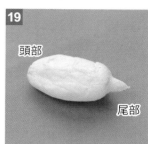

調整成這樣的形狀。

▶製作身體的部件，然後黏上

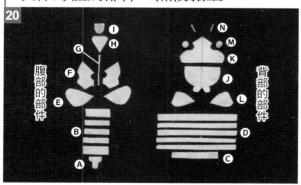

參照設計圖，在白膠紙（四層）上描繪出蟬腹部的部件以及背部的部件，然後剪下。

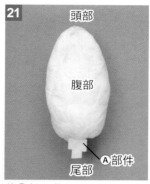

將Ⓐ部件黏在照片所示的位置。

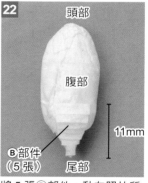

將5張Ⓑ部件，黏在照片所示的位置。

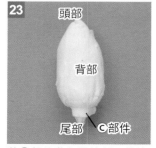

將Ⓒ部件黏在照片所示的位置。

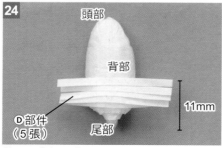

將5張Ⓓ部件黏在照片所示的位置。

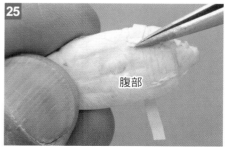

將Ⓓ部件凸出的部分塗上白膠，對齊腹部的部件後黏上。

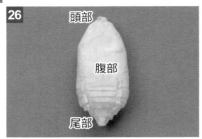

將Ⓐ Ⓑ Ⓒ Ⓓ各部件都黏上後的樣子。

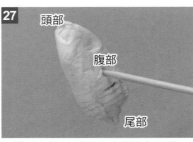

用鑷子在照片所示的位置開個洞後，插上塗有白膠的牙籤。

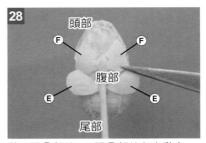

將2張Ⓔ部件、2張Ⓕ部件各自黏上。

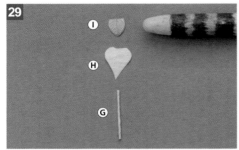

準備好Ⓖ Ⓗ Ⓘ部件。Ⓖ部件為寬10mm面紙捲成面紙條並剪成13mm長。而Ⓘ部件則先用圓筷做出弧度。

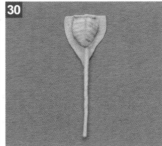

如照片所示，將各部件塗上白膠後組合。

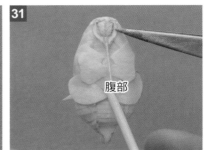

將步驟30貼在步驟28上面。

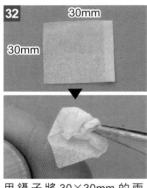

用鑷子將30×30mm的兩層紙捲起來。

步驟32共製作2個。Ⓙ Ⓚ部件用圓筷做出弧度。

將步驟32各自黏在Ⓙ Ⓚ部件上。

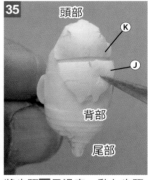

將步驟34反過來，黏在步驟31的背部上。

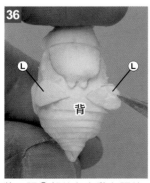

將2張Ⓛ部件各自黏在照片所示的位置。

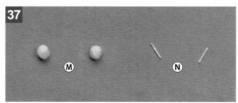

Ⓜ部件（眼球）為20×20mm的一層紙揉圓後用白膠固定而成。而Ⓝ部件（觸角）為寬5mm的面紙捲成的面紙條並剪成3mm長（共2條）。

將Ⓜ Ⓝ部件黏在照片所示的位置。身體的部分完成。

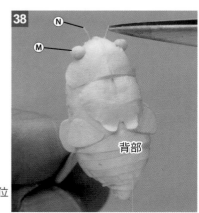

斑透翅蟬腳部會用到腳用、尖爪用兩種面紙條來製作，最後才組裝黏合。由於腳部要求比較細緻，所以塗白膠時需多分幾次塗上，並且使用鑷子時也要多用點心。

▶ 製作前腳

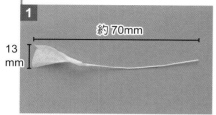

1 約70mm / 13mm

用寬 13mm 的一層紙製作面紙條（長度不拘，大約 70mm）。

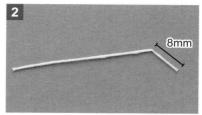

2 8mm

面紙條的白膠乾了之後，在照片所示的位置彎折。

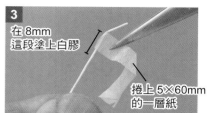

3 在 8mm 這段塗上白膠 / 捲上 5×60mm 的一層紙

在離彎折處 8mm 的這段位置塗上白膠，然後將 5×60mm 的一層紙捲上。

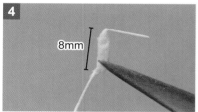

4 8mm

捲好後，用鑷子調整形狀。

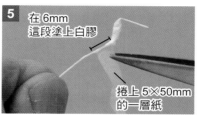

5 在 6mm 這段塗上白膠 / 捲上 5×50mm 的一層紙

在步驟 4 旁邊，6mm 這段塗上白膠，然後捲上 5×50mm 的一層紙。

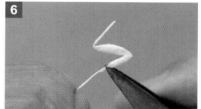

6

捲好之後用鑷子調整形狀。

▶ 製作前腳的尖爪

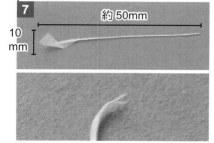

7 約50mm / 10mm

用寬 10mm 的一層紙製作好面紙條（長度不拘，約 50mm），然後壓平前端並剪成 V 字形。

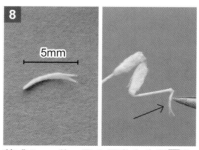

8 5mm

剪成 5mm 後，用白膠黏在步驟 6 的前端。

▶ 製作中腳、後腳

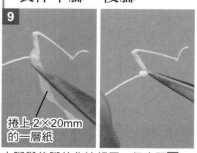

9 捲上 2×20mm 的一層紙

中腳與後腳的作法相同，但步驟 5 ～ 6 需換為 2×20mm 的一層紙，然後捲上。

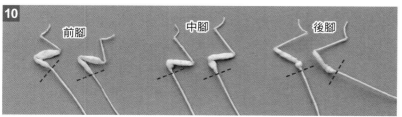

10 前腳　中腳　後腳

前腳、中腳以及後腳完成。其大小各異，請再次與設計圖確認後，沿著虛線剪掉不要的部分。

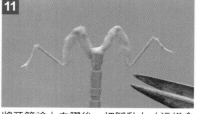

11

將牙籤塗上白膠後，把腳黏上（這樣會比較好上色）。

Step
03 製作翅膀

翅膀上的花紋為用簽字筆在亮光漆紙（兩層）上描繪而成的，描繪時請盡量畫得細一點、淡一點，過程中並不需要上色。另外，步驟 4 ～ 8 的細節要求比較細緻，請保持耐心；而步驟 9 的重點在於用圓筷做出弧度。最後，由於翅膀非常容易不小心就產生破損，所以製作上請格外注意。

▶ 製作翅膀

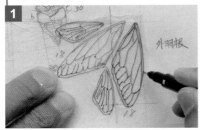

1 將亮光漆紙（兩層）疊在設計圖上，然後用簽字筆描繪出翅膀的形狀。

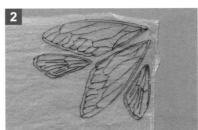

2 翅膀描繪完成。

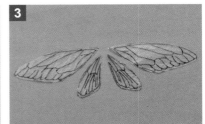

3 沿著輪廓線剪下。

4 用簽字筆在亮光漆紙（兩層）上畫出一個 100×5mm 的長方形並塗黑。

5 將步驟 4 剪下。

6 剪成如照片所示的形狀（共 2 張）。

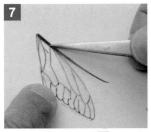

7 將步驟 6 沿著步驟 3 大翅膀邊，用白膠黏上。

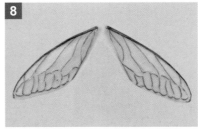

8 黏好後的樣子。

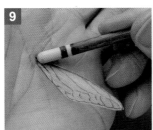
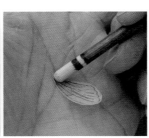

9 用圓筷壓出弧度。

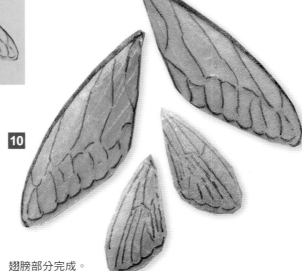

10 翅膀部分完成。

Step 04 上色 ▶ 組合 ▶ 上亮光漆 ▶ 完成

上色的方式為將淺薄的顏色一層層的疊上。這種方式最顯著的例子為步驟 4 身體上的花紋，我們需將淺薄的綠色、黃色、褐色及黑色逐漸疊上，並且需同時注意全體的顏色平衡。另外，在步驟 17 黏上翅膀時，可以在翅膀根部也塗上一點白膠，等白膠要乾的時候再黏起來。

▶ 將腳部與身體上色

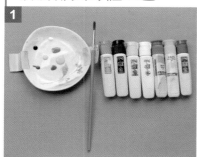

準備好顏料。

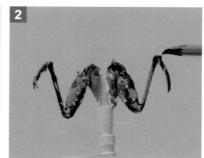

將腳部上色。

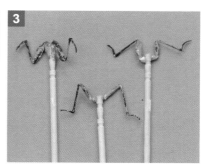

前腳、中腳以及後腳上完色後的樣子。

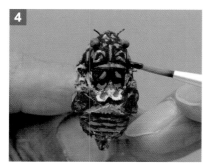

將身體的花紋仔細地上色。

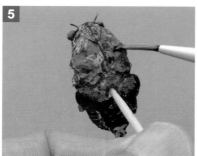

腹部的部分也要細心地塗。

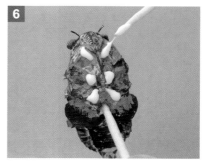

顏料乾了之後在要黏上腳的 6 個地方塗上白膠。

▶ 將腳黏到身體上

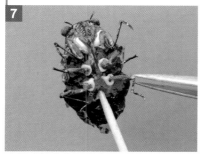

小心地將六隻腳黏上。

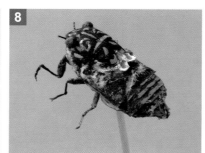

黏好後的樣子。

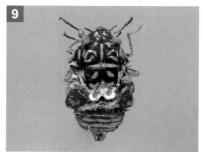

從正上方看的樣子。可以從這個角度注意六隻腳位置之間是否平衡。

▶ 將翅膀黏上身體

10
10mm
5mm

準備好 4 張 5×10mm 的一層紙。

11

用鑷子揉圓。

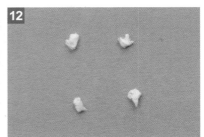

12

揉圓後的樣子。總共要做 4 個。

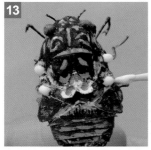

13

在照片所示的 4 個位置塗上白膠。

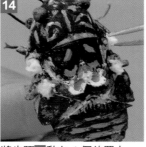

14

將步驟12黏在 4 個位置上。

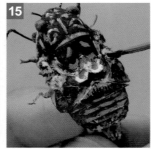

15

將步驟14上色。

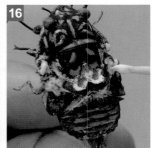

16

乾了之後塗上白膠。

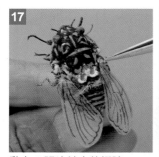

17

黏上 2 張比較小的翅膀。

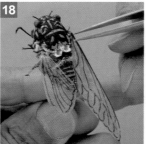

18

黏上比較大的翅膀。

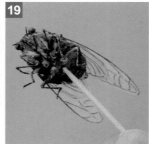

19

從底部看的樣子。

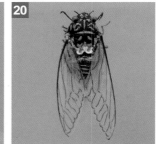

20

從正上方看的樣子。

▶ 上亮光漆

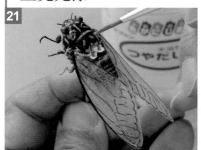

21

乾了之後塗上亮光漆。

▶ 完成

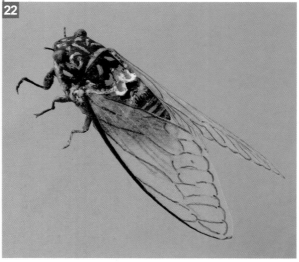

22

斑透翅蟬完成。

✔ 從不同的角度觀賞（上色前）

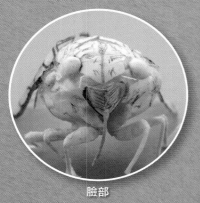

臉部

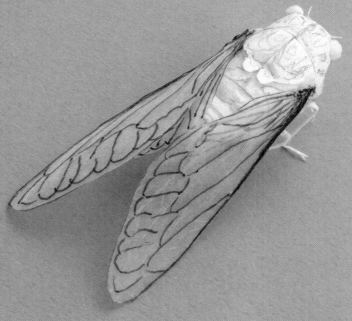

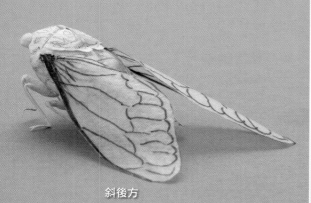

斜後方

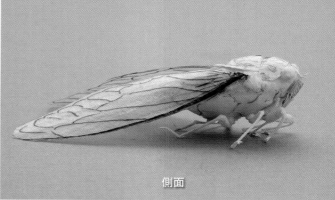

側面

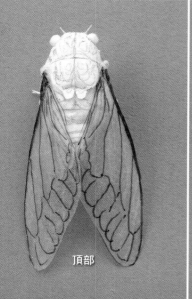

頂部

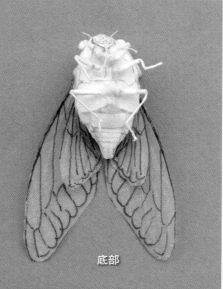

底部

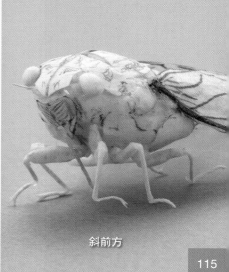

斜前方

✔ 從不同的角度觀賞（完成品）

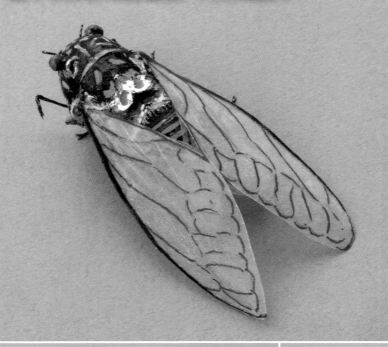

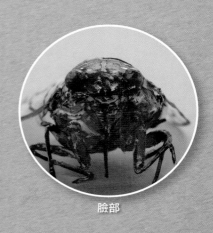

臉部

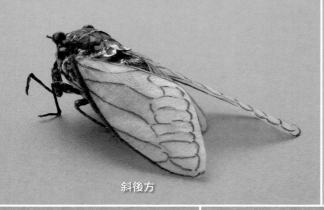

斜後方

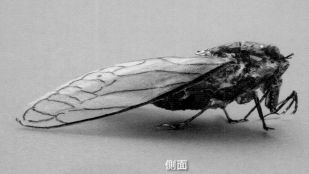

側面

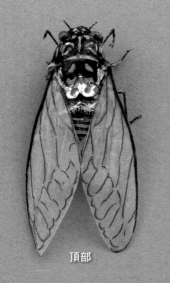

頂部

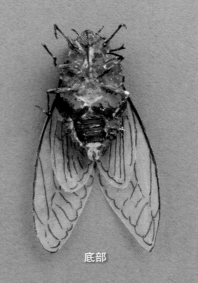

底部

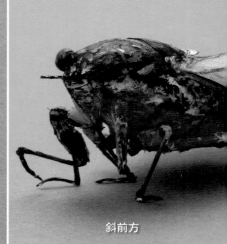

斜前方

Part 3

面紙昆蟲圖鑑
與設計圖

枯葉大刀螳

枯葉大刀螳最大特徵為其有如鐮刀般長的前腳。製作的順序為先製作身體,再製作三角形的頭部。另外,在製作前腳時,要特別注意尖爪到第二關節的部分需要多用點心。

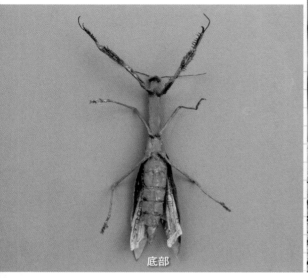

底部

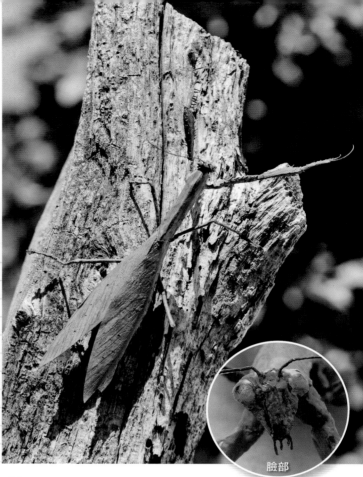

臉部

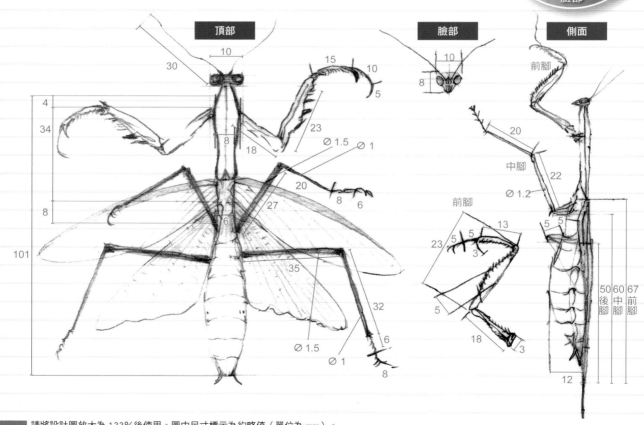

頂部

臉部

側面

前腳

中腳

前腳

後腳 中腳 前腳

請將設計圖放大為 133% 後使用。圖中尺寸標示為約略值(單位為 mm)。

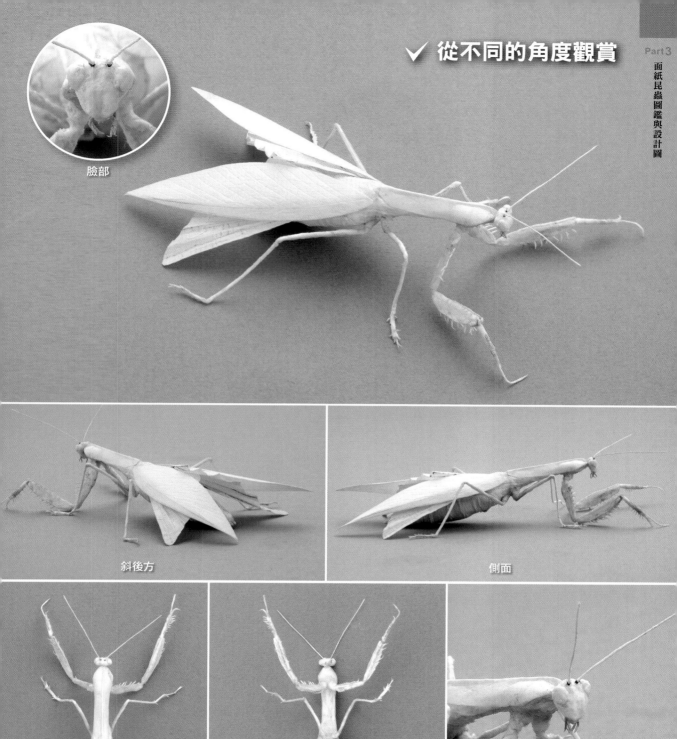

臉部

斜後方

側面

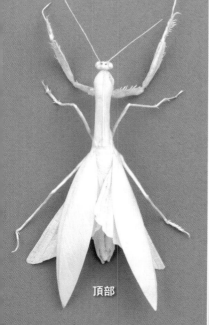

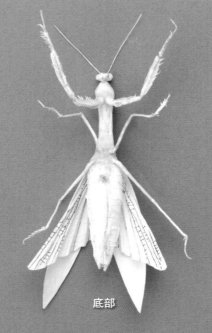

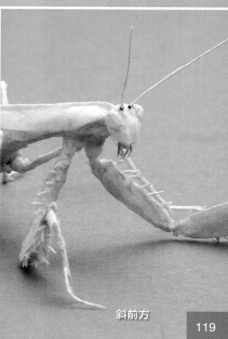

頂部

底部

斜前方

栗山天牛

栗山天牛最大的特徵為其長長的觸角以及尖銳的獠牙。依照身體→頭部→觸角→翅膀→腳部的順序，逐一仔細地製作各部位的部件。

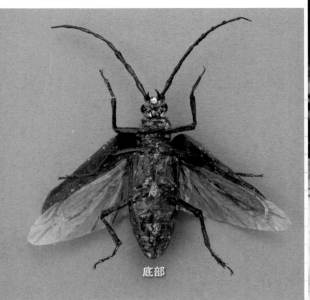

底部

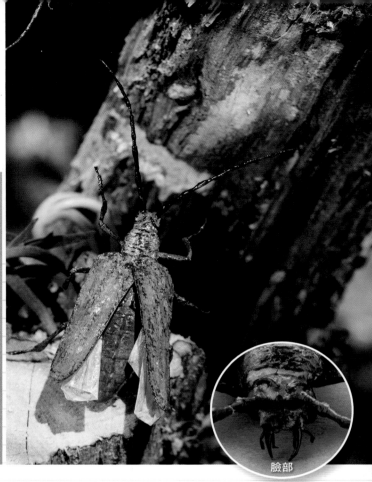

臉部

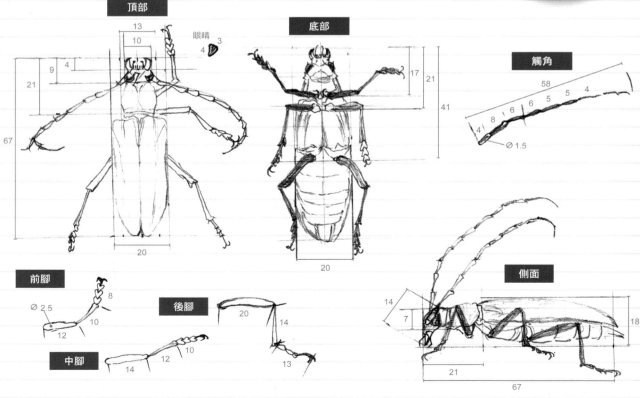

頂部

13
10
9 4
21
67
20
眼睛
4 3

底部

17 21
41
20

觸角

58
8 6 6 5 5 4
4
Ø 1.5

前腳

Ø 2.5
8
10
12

中腳

14

後腳

20
14
12 10
13

側面

14
7
18
21
67

請將設計圖放大為133%後使用。圖中尺寸標示為約略值（單位為mm）。

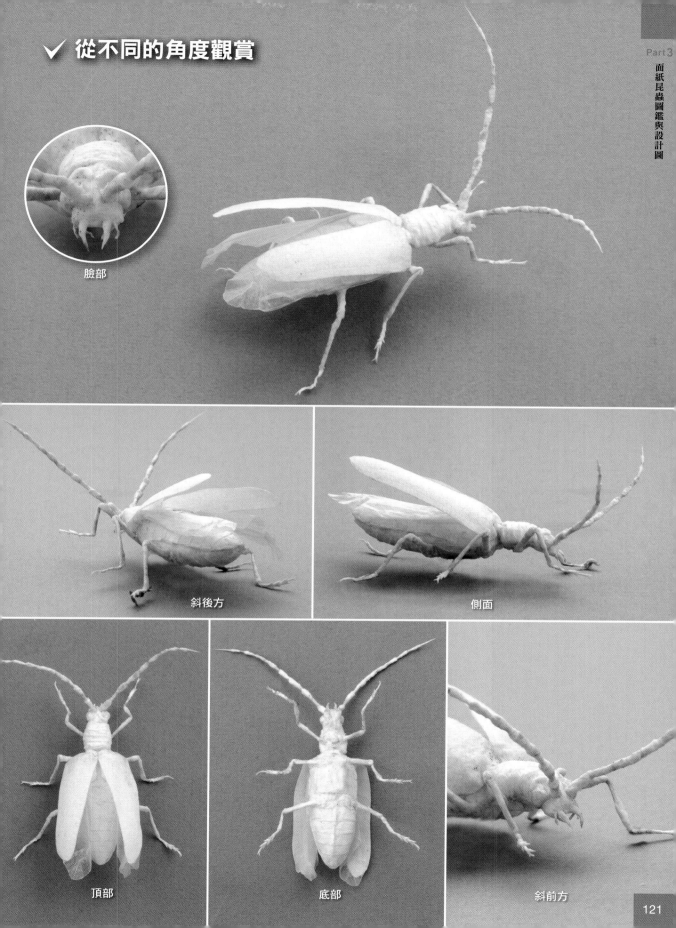

✔ 從不同的角度觀賞

臉部

斜後方

側面

頂部

底部

斜前方

大虎頭蜂

大虎頭蜂最大的特徵為其尾部的毒針與銳利的獠牙。製作頭部與身體皆需小心謹慎。另外，製作時也同時需注意身體各個部位的平衡。

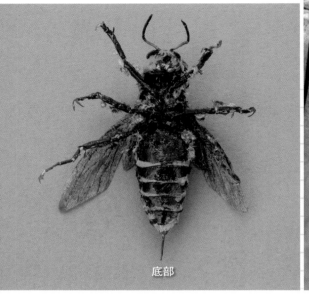
底部

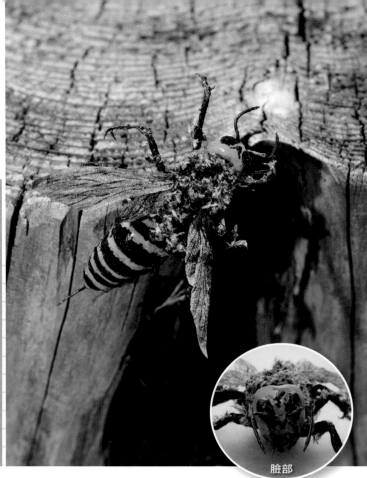
臉部

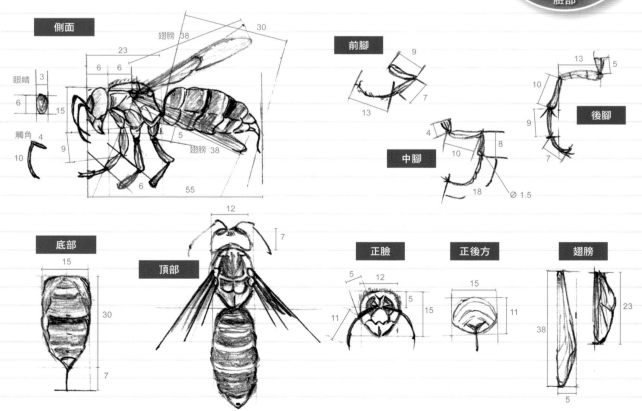

側面

翅膀 38
30
23
6 6
眼睛 3
15
6
觸角 4
9
10
翅膀 38
5
6
55

前腳
9
7
13

中腳
4
10
8
18
Ø 1.5

13
5
10
9
7
後腳

底部
15
30
7

頂部
12
7

正臉
5
12
5
15
11

正後方
15
11

翅膀
23
38
5

請將設計圖放大為 118% 後使用。圖中尺寸標示為約略值（單位為 mm）。

✔ 從不同的角度觀賞

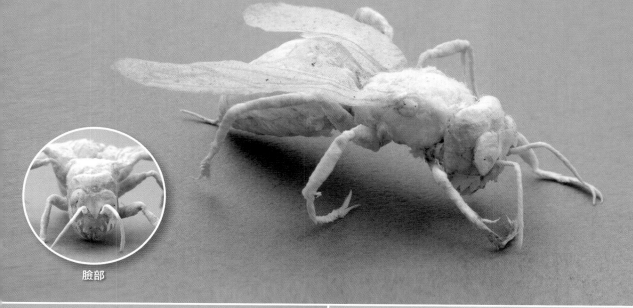

臉部

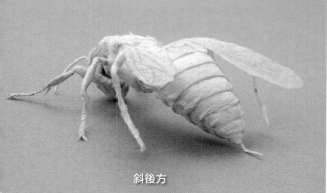

斜後方

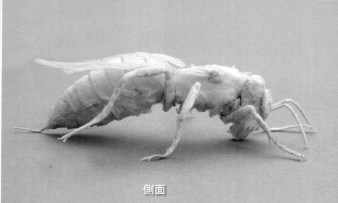

側面

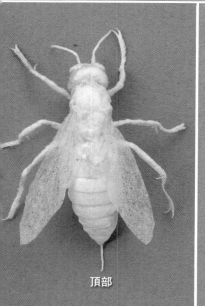

頂部

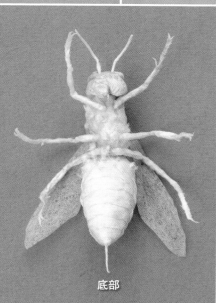

底部

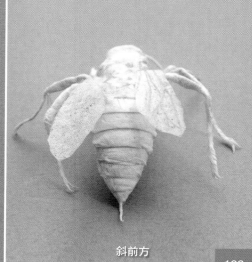

斜前方

鋸鍬形蟲

鋸鍬形蟲最大的特徵為其長有尖刺的大
顎，如何呈現出大顎的彎曲角度為製作上
的重點。另外，六隻腳的長度和配置位置
也要多用點心。

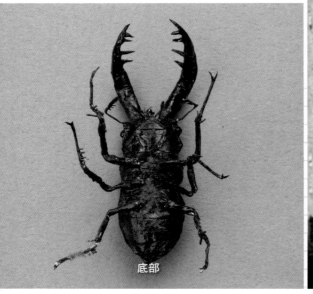

底部

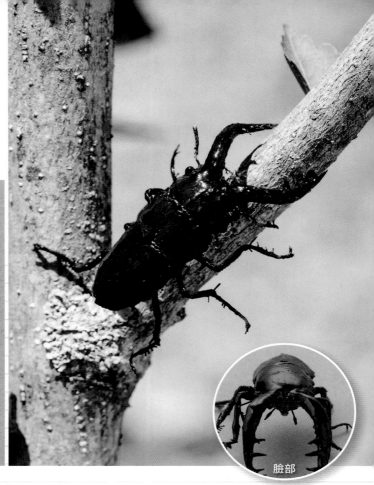

臉部

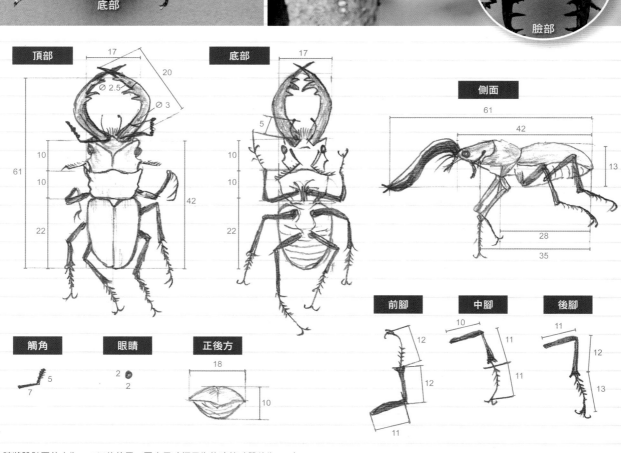

頂部

17
20
Ø 2.5
Ø 3
61
10
10
22
42

底部

17
5
10
10
22

側面

61
42
13
28
35

觸角

5
7

眼睛

2
2

正後方

18
10

前腳

12
12

中腳

10
11
11

後腳

11
12
13

請將設計圖放大為 118% 後使用。圖中尺寸標示為約略值（單位為 mm）。

✔ 從不同的角度觀賞

臉部

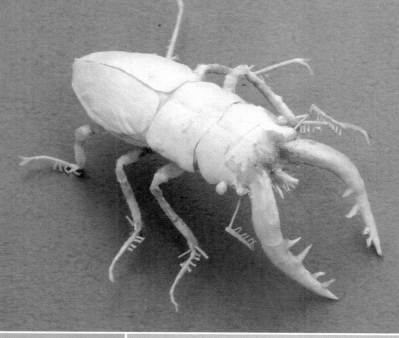

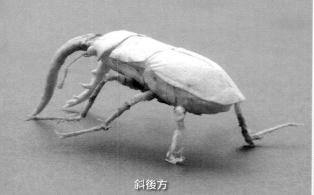

斜後方

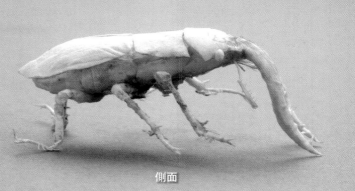

側面

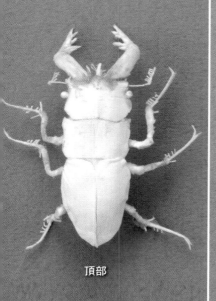

頂部

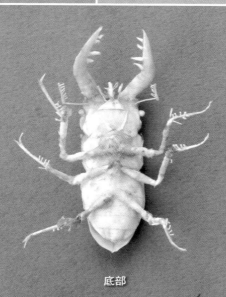

底部

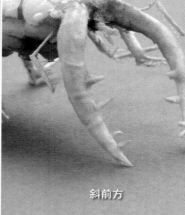

斜前方

南洋大兜蟲

南洋大兜蟲最大的特徵為其又大又長的3個大顎。堅硬的上翅下方為半透明的下翅，為亮光漆紙所製成，並加入面紙條構成脈紋。

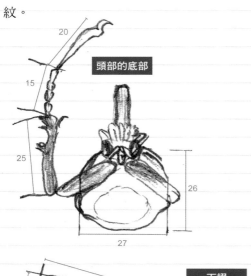

頭部的底部

20
15
25
26
27

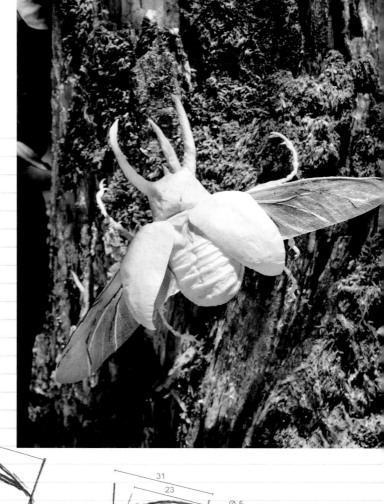

下翅

80
30

頂部

33
32
6
15
22
45
50
25

側面

31
23
Ø 5
40
18
Ø 6

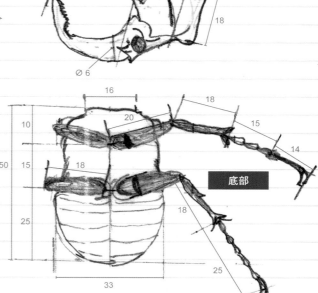

底部

16
18
20
10
15
50
15
18
18
25
14
18
33
25

請將設計圖放大為116％後使用。圖中尺寸標示為約略值（單位為mm）。

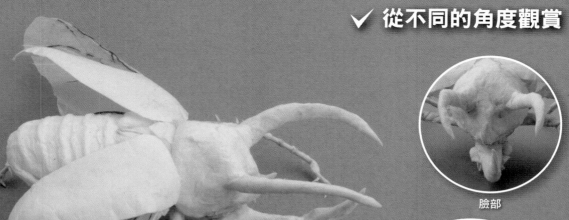

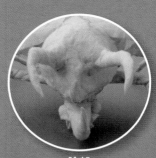

臉部

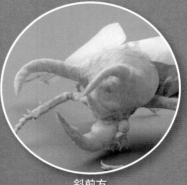

斜前方

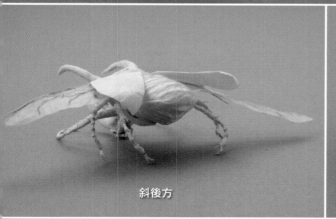

斜後方

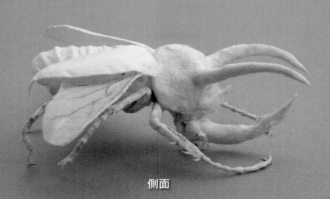

側面

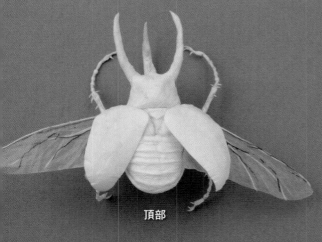

頂部

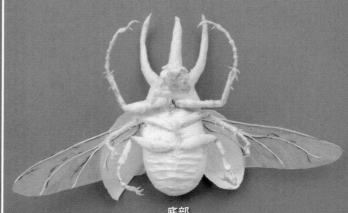

底部

中華劍角蝗

中華劍角蝗最大的特徵為其尖尖的頭與細長的腳以及那如細葉子般的觸角。

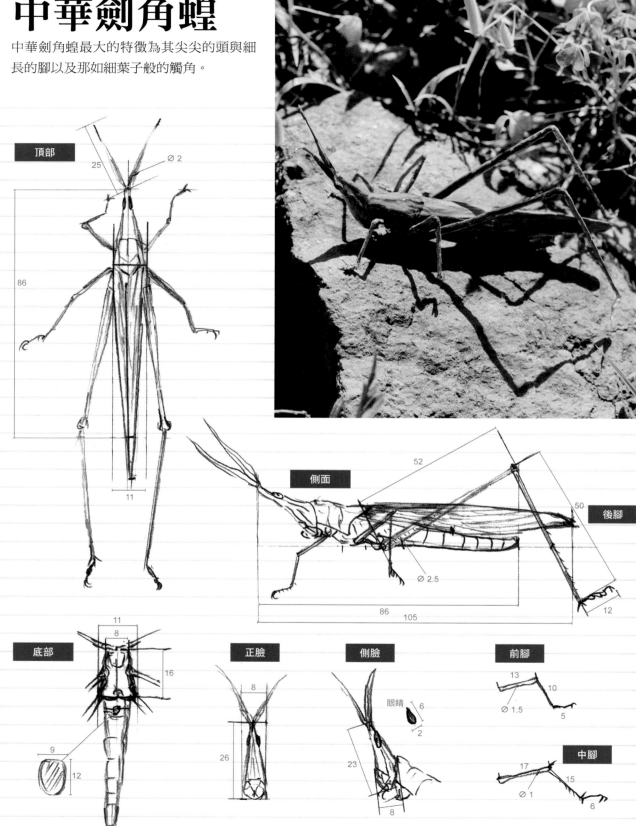

頂部

25
Ø 2
86
11

側面
52
50
後腳
Ø 2.5
86
105
12

底部
11
8
16
9
12

正臉
8
26

側臉
眼睛
6
2
23
8

前腳
13
10
Ø 1.5
5

中腳
17
15
Ø 1
6

請將設計圖放大為125%後使用。圖中尺寸標示為約略值（單位為 mm）。

✔ 從不同的角度觀賞

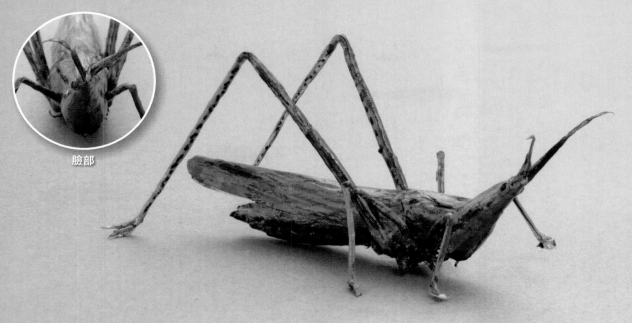

臉部

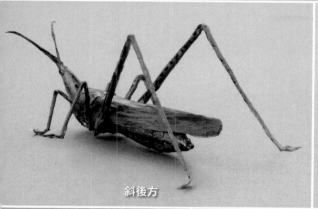

斜後方

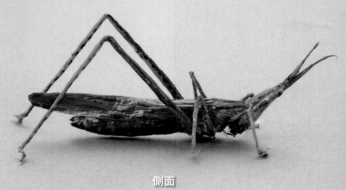

側面

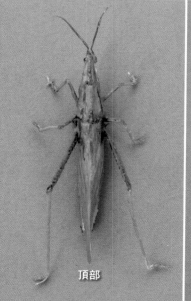

頂部

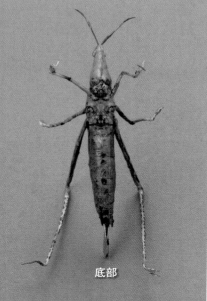

底部

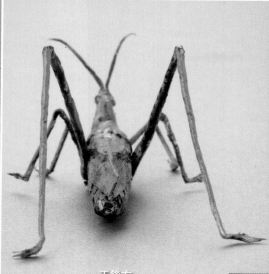

正後方

狄氏大田鱉

狄氏大田鱉最大的特徵是看起來又薄又扁。牠粗壯的前腳也是另一個引人注目的地方。另外,其上翅獨特的形狀也是製作上需再現的重點。

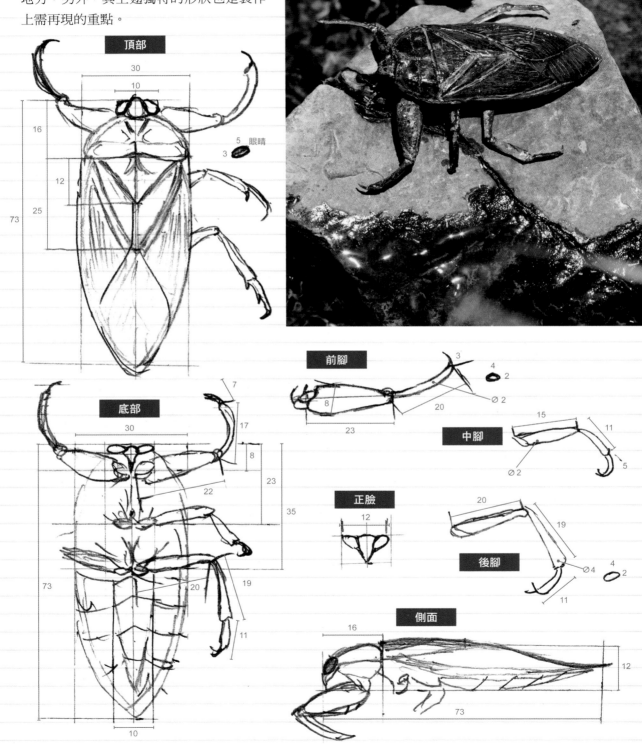

頂部

30
10
16
5 眼睛
3
12
25
73

底部

30
7
17
8
22
23
35
73
20
19
11
10

前腳

3
4
2
8
Ø 2
20
23

中腳

15
11
5
Ø 2

正臉

12

20
19
Ø 4
4
2
11

後腳

側面

16
12
73

設計圖為原尺寸大小。圖中尺寸標示為約略值(單位為 mm)。

✓ 從不同的角度觀賞

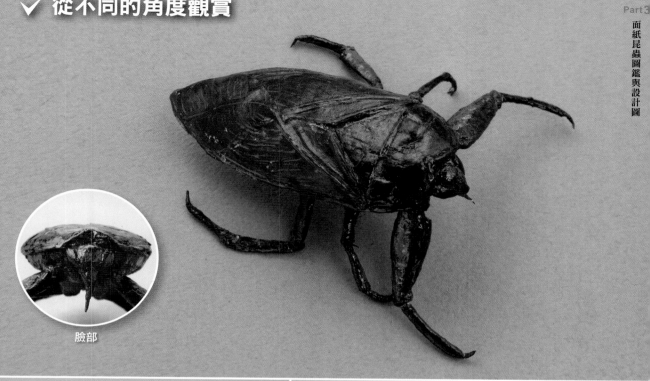

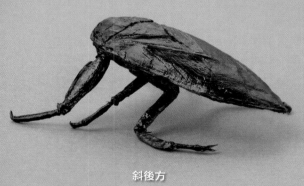

臉部

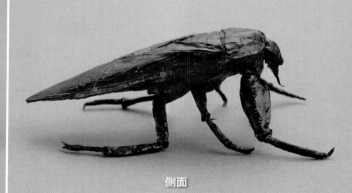

斜後方

側面

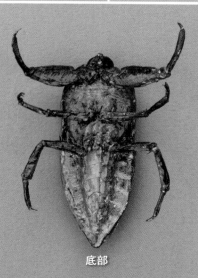

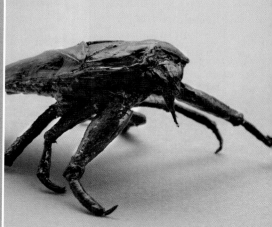

頂部

底部

斜前方

吉丁蟲

吉丁蟲的特色為其如寶石般的色調。製作時身體與頭部連在一起的關係，所以可以一起製作，至於身體上的花紋，則需小心地逐一將顏色疊上。

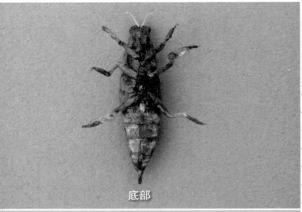
底部

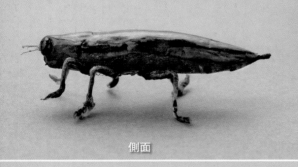
側面

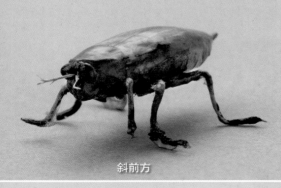
斜前方

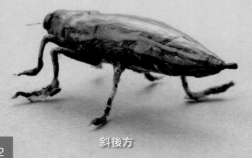
斜後方

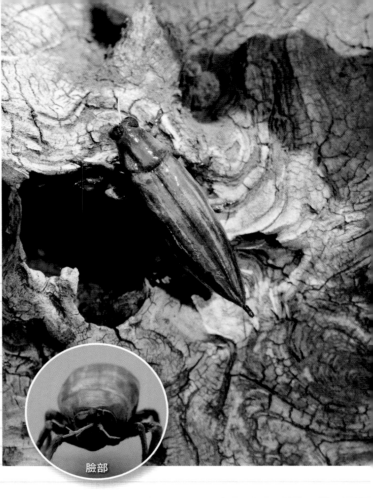
臉部

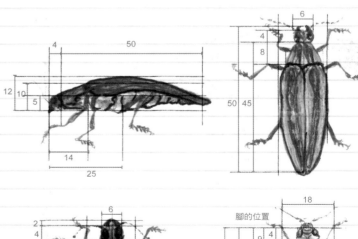

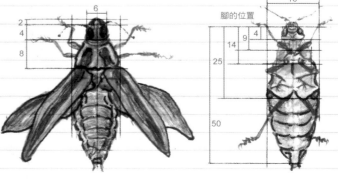

請將設計圖放大為 128% 後使用。圖中尺寸標示為約略值（單位為 mm）。

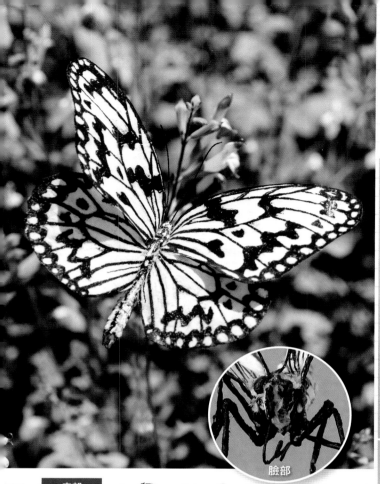

大帛斑蝶

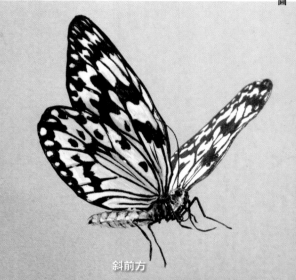

大帛斑蝶為日本所有蝴蝶中體型最大的一種。製作翅膀時，請小心地描繪花紋並注意顏色為淡黃色，不要塗的太深。

斜前方

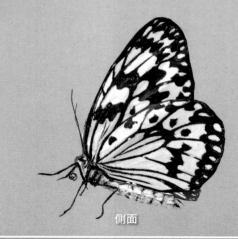

側面

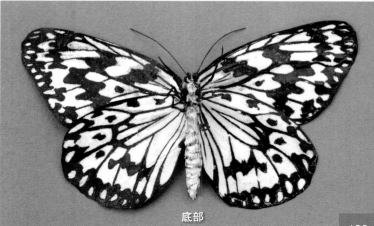

底部

臉部

底部

158
34
5
4
12
32
77
Ø3 4

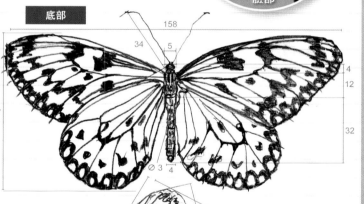

側面

78
45
49
45
47
5

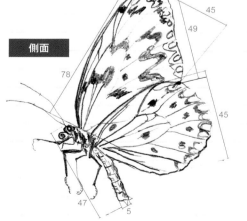

請將設計圖放大為 180%後使用。圖中尺寸標示為約略值（單位為 mm）。

琉璃蛺蝶／斐豹蛺蝶

如何表現翅膀的花紋與色彩，為製作蝴蝶最大的課題。
琉璃蛺蝶其黑藍配色的翅膀給人高雅的感覺；而斐豹蛺
蝶其黑橘對比的翅膀使人印象深刻。

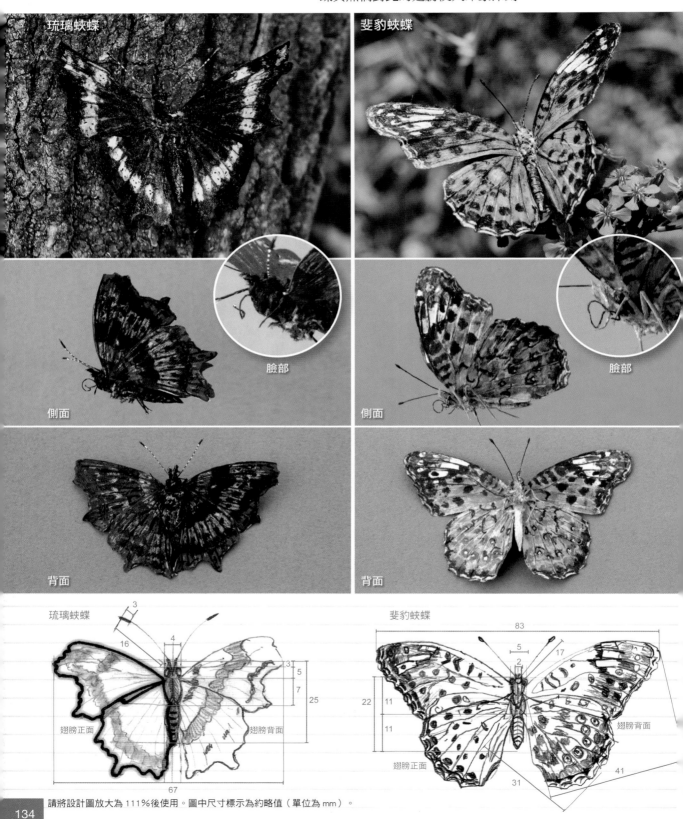

琉璃蛺蝶

斐豹蛺蝶

臉部

臉部

側面

側面

背面

背面

琉璃蛺蝶

翅膀正面

翅膀背面

斐豹蛺蝶

翅膀正面

翅膀背面

請將設計圖放大為 111％後使用。圖中尺寸標示為約略值（單位為 mm）。

枯葉夜蛾

枯葉夜蛾雖然是蛾的一種，但其外表卻有與蛾不相稱的美麗色調與形狀。製作時請多用點心在其如葉片般的翅膀以及身體上茂密的細毛。

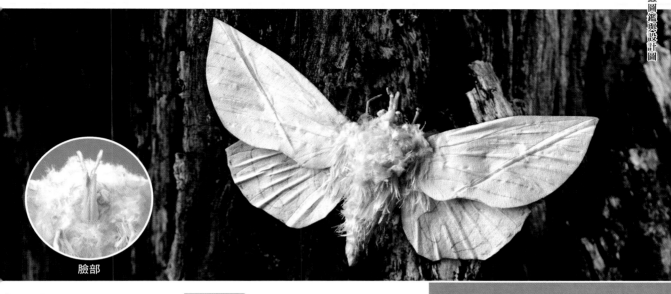

臉部

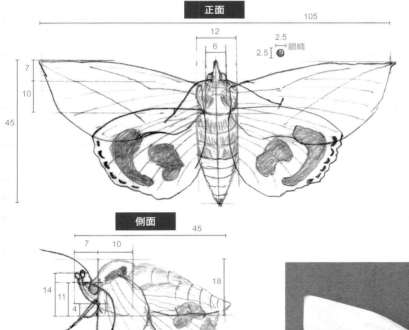

正面

側面

腳部

6 前腳 6
6 6
6 9 ∅1 5 10 後腳
中腳 6 ∅1 6
5

請將設計圖放大為114%後使用。圖中尺寸標示為約略值
（單位為 mm）。

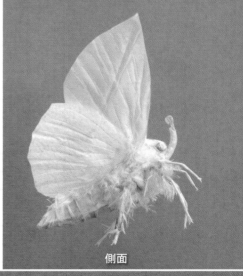

側面

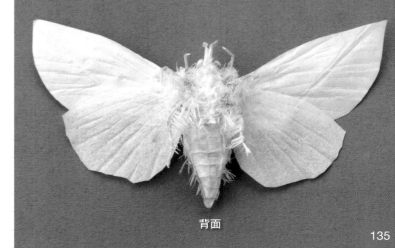

背面

135

■作者介紹

駒宮 洋

1945 年生於埼玉縣。為面紙昆蟲®與古民家模型的藝術創作者。
在製作面紙昆蟲時，會先從觀察真正的昆蟲開始，然後畫出設計
圖後才用面紙做出昆蟲的各個部位並組裝上色。距今約製作了
一百種以上，三百隻的面紙昆蟲。現在在各地舉辦作品展以及
體驗型課程。畫廊工作室「心之鄉」的主人。現在在日本岐阜縣、
山梨縣、石川縣、埼玉縣、東京等各地辦有「面紙昆蟲展」。

■ STAFF

文本編輯／設計／ DTP：atelier Jam（http://www.a-jam.com）
封面設計：板倉 宏昌（Little foot）
作品攝影：大野 伸彥
工藝攝影／作品攝影／編輯協力：山本 高取
監修：山本 勝之（Pension Fabre）
企劃：森本 征四郎（Earth Media）
編輯統籌：谷村 康弘（Hobby Japan）

以面紙製作逼真的昆蟲
收錄日銅羅花金龜、獨角仙、鳳蝶、飛蝗等作品

作　　者	駒宮 洋
翻　　譯	林致楷
發 行 人	陳偉祥
出　　版	北星圖書事業股份有限公司
地　　址	234 新北市永和區中正路 458 號 B1
電　　話	886-2-29229000
傳　　真	886-2-29229041
網　　址	www.nsbooks.com.tw
E-MAIL	nsbook@nsbooks.com.tw
劃撥帳戶	北星文化事業有限公司
劃撥帳號	50042987
製版印刷	皇甫彩藝印刷股份有限公司
出 版 日	2020 年 3 月
I S B N	978-957-9559-30-0
定　　價	450 元

如有缺頁或裝訂錯誤，請寄回更換。

ティッシュで作るリアルな昆虫　基本のカナブンからカブトムシ、アゲハ、
トノサマバッタの工作まで © 駒宮 洋 / HOBBY JAPAN

國家圖書館出版品預行編目（CIP）資料

以面紙製作逼真的昆蟲 / 駒宮洋作；林致楷翻譯.
-- 新北市：北星圖書, 2020.3
　　面；　公分

　　ISBN 978-957-9559-30-0（平裝）

　　1.紙工藝術

972　　　　　　　　　　　　　　　108020753